NATIONAL
GEOGRAPHIC

歲月靈光
國家地理 2023 日曆

Boulder
Media 大石文化

歲月靈光

國家地理 2023 日曆

Boulder Media 大石文化

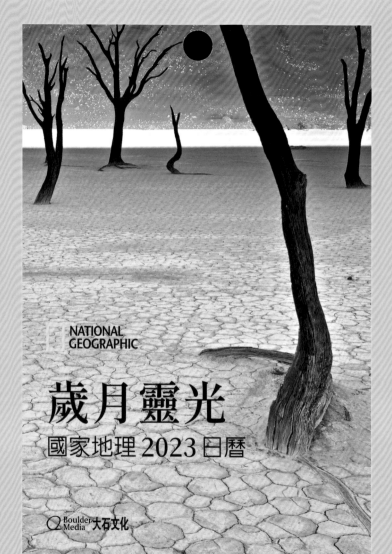

NATIONAL GEOGRAPHIC

歲月靈光
國家地理 2023 日曆

Boulder Media 大石文化

歲月靈光
國家地理 2023日曆

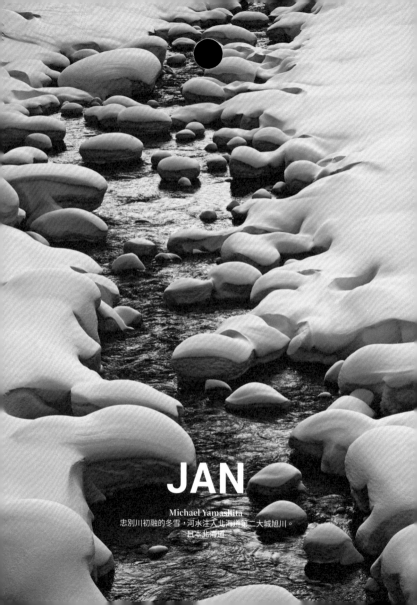

JAN

Michael Yamashita

忠別川初融的冬雪，河水注入北海道第二大城旭川。
日本北海道

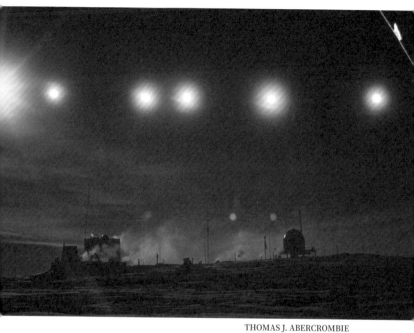

THOMAS J. ABERCROMBIE
在位於南極點的美國阿蒙森史考特研究站（Amundsen Scott Station）上空，太陽的移動軌跡形成一條漂亮的水平線。
南極洲

1

1月 JAN

星期日　初十
元旦

掃碼看 懷孕奧祕

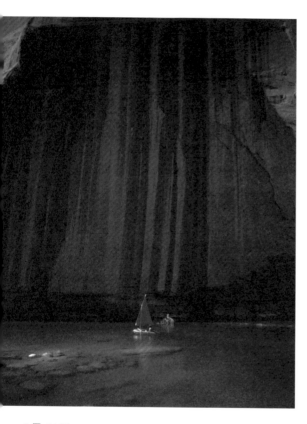

WALTER MEAYERS EDWARDS
鐵錳礦苗在鮑威爾湖的砂岩
峭壁上形成條紋。鮑威爾湖
是美國第二大人工湖，以地
質景觀聞名。
美國猶他州

1月 JAN
星期一　十一

 亞伯拉罕‧林肯是第一位在白宮裡養貓
的美國總統。

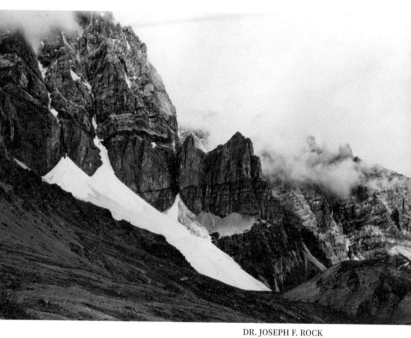

DR. JOSEPH F. ROCK
5000 公尺山峰林立的大雪山山脈；目前全世界海拔最高、密度最大的大理茶種群落就分布在這片山區。
中國四川省

3

1月 JAN
星期二 十二

全世界吃最多冰淇淋的是紐西蘭人，平均每人每年吃掉 28.4 公升。

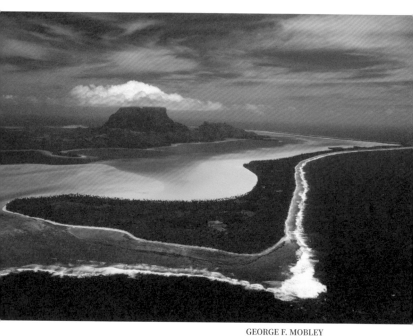

GEORGE F. MOBLEY
從空中飽覽典型海島度勝地波哈波哈島（Bora Bora），這裡最具代表性的活動是與鯊魚和魟魚共游。
法屬玻里尼西亞，社會群島

1月 JAN

星期三 十三

恆星幾乎完全由氫和氦元素組成。

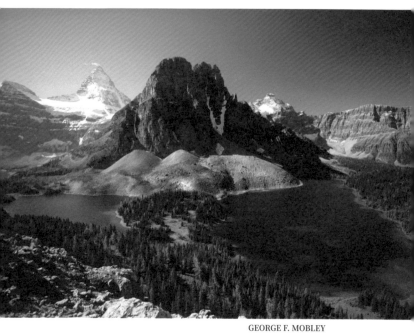

GEORGE F. MOBLEY
阿夕尼波因山立公園（Mount Assini-boine Provincial Park）中聳立湖邊的森伯斯特峰（Sunburst Peak），背景就是有加拿大馬特宏峰之稱的阿夕尼波因峰。加拿大不列顛哥倫比亞省

5

1月 JAN
星期四　十四
小寒

 國際天文學會正式認定的星座有 88 個。

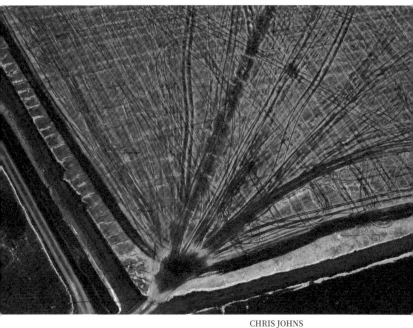

CHRIS JOHNS
從空中鳥瞰大裂谷的細部紋理。東非大裂谷是地球上最大的斷裂帶，處於非洲板塊與印度洋板塊的交界，正持續擴張中。
肯亞

1月 JAN

星期五　十五

離地球最近的黑洞大約在 1 萬光年外。

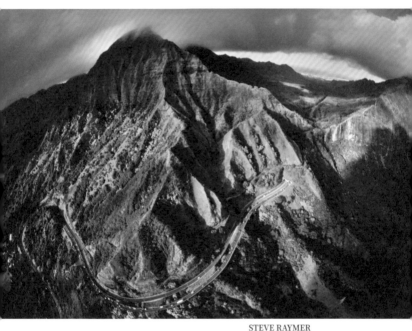

STEVE RAYMER
夏威夷61號公路又稱帕里公路（Pali Highway），沿著蒼翠的科奧勞嶺（Koʻolau Range）蜿蜒而上；pali是夏威夷語「懸崖」的意思。
美國夏威夷，歐胡島

1月 JAN

星期六　十六

 狸藻（bladderwort）這種漂浮在池塘表面的雜食性植物反應很敏捷，能在20毫秒內吞掉子子。

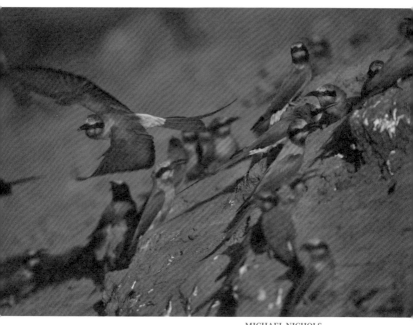

MICHAEL NICHOLS
在札庫馬（Zakouma National Park）
國家公園的廷加河（Tinga River）邊一
處懸崖上營巢的北方洋紅蜂虎（*Merops
nubicus*）。
查德

1月 JAN
星期日　十七

掃碼看　神秘黑洞

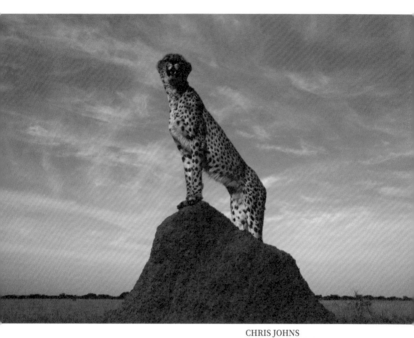

CHRIS JOHNS
獵豹用這座白蟻窩當作瞭望臺，尋找自
己領地上是否有獵物的動靜。
波札那，奧卡凡哥三角洲

1月 JAN

星期一　十八

最大的大白鯊體長有 6 公尺，體重超過
2200 公斤。

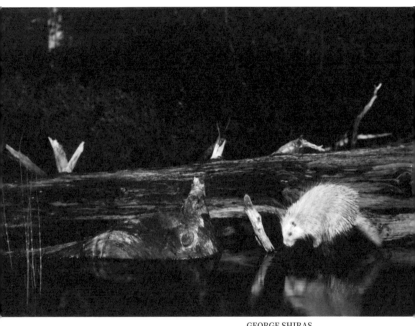

GEORGE SHIRAS
一隻白化豪豬站在懷特非什湖（White-
fish Lake）的一根浮木上，看著自己的
倒影。這是國家地理最早的生態攝影作
品之一，以閃光燈拍攝。
美國密西根州

1月 JAN

星期二 十九

尼羅鱷能在水面下閉氣兩個鐘頭不浮出水
面。

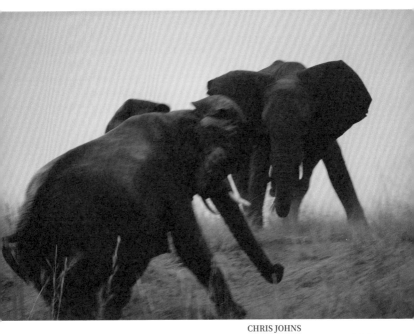

CHRIS JOHNS
卓比國家公園（Chobe National Park）
一個非洲象群的母家長，在卓比河邊和
一頭入侵的大象起衝突。
波札那

11

1月 JAN
星期三　二十

 餵金絲雀吃紅椒，能讓牠的羽色變成帶橙
色，甚至完全變紅。

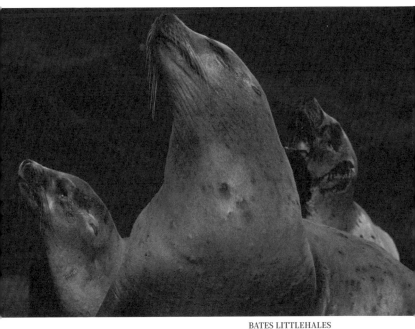

BATES LITTLEHALES
三頭年幼的加州海獅，在舊金山西邊海
岸外約 50 公里的法拉榮國家野生動物
保護區找到了安全的棲所。這裡也是多
種鰭足類哺乳動物的庇護所，有北方海
獅、港海豹和北方象鼻海豹。
美國加州，法拉榮群島

1月 JAN

星期四　廿一

 著名的天主教聖歌《阿雷格里的求主垂憐》
原本只在梵諦岡西斯汀教堂內吟唱，樂譜
嚴禁外流，是被 14 歲的莫札特聽過一次之
後完整寫下才流傳於世。

12

BATES LITTLEHALES
透過冰層往上拍攝的瓣足鷸。牠覓食時
會在水面上以小圈圈快速游泳，造成漩
渦，把水下的無脊椎動物捲上來。
北極

1月 JAN

星期五　廿二

卡通加菲貓的作者吉姆·戴維斯融合了小
時候家裡農場的貓，以及祖父的個性，創
造出這個家喻戶曉的貓主角。

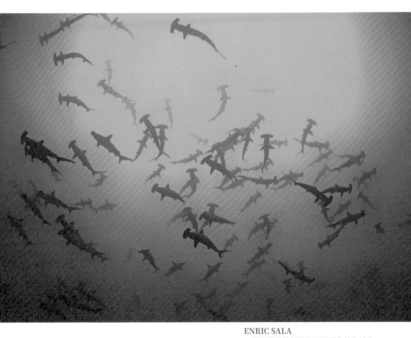

ENRIC SALA
一群路易氏雙髻鯊在可可斯島的海域中
悠游。路易氏雙髻鯊的腦容量較其他鯊
魚大，經常數百條集結成群，有很高的
社會性。
美屬關島

14

1月 JAN

星期六　廿三

 10 月 4 號是瑞典的國定肉桂捲日。

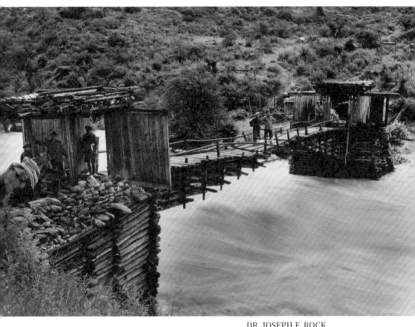

DR. JOSEPH F. ROCK
美國探險家喬瑟夫‧洛克（Joseph F. Rock）的探險隊通過一座懸臂橋，橋下是水流湍急的理塘河。
中國四川省

15

1月 JAN
星期日　廿四

掃碼看 火山

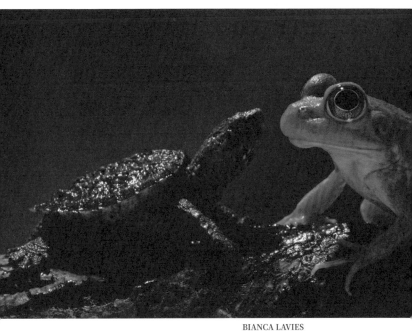

BIANCA LAVIES
食蛇龜是美洲牛蛙的天敵，但在伯次維農業中心（Beltsville Agricultural Center），這兩種動物卻不尋常地相視不動，大概雙方都還太年幼，只顧著好奇。
美國馬里蘭州

16

1月 JAN

星期一 廿五

💡 因為警衛沒有把門關好，使得金吉拉貓（Chinchilla）和緬甸貓（Burmese）交配，而無意間培育出新的貓品種波米拉貓（Burmilla）。

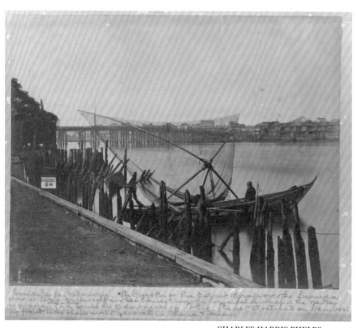

CHARLES HARRIS PHELPS
在隅田川邊的小船上,用傳統的竹竿架
漁網方式捕魚的漁夫;背景是兩國橋。
日本本州

17

1月 JAN
星期二　廿六

 山獅是除了人類之外,在西半球活動範圍
最大的哺乳動物。

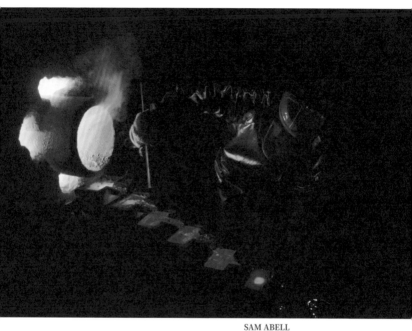

SAM ABELL
在澳洲最大的金礦特爾弗（Telfer），
一名礦工把融化的純金倒入模具中。
澳洲西澳州

1月 JAN

星期三　廿七

我們看到的星星有一半以上是由一對恆星
組成的雙星。

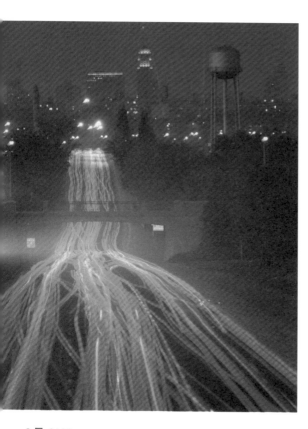

WINFIELD PARKS
多倫多是加拿大最大的城市，
人口接近 300 萬。圖為進入
多倫多鬧區的車流燈軌。
加拿大安大略省

1月 JAN

星期四　廿八

銀河系預估在 40 億年內，會和鄰近的
仙女座星系相撞。

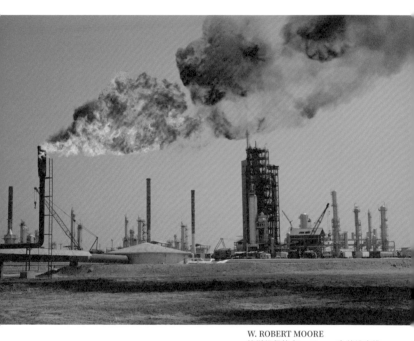

W. ROBERT MOORE
拉斯坦努拉（Ras Tanurah）煉油廠排放的「化學火」。由於 1930 年代在附近的波斯灣沿岸發現石油，當年的阿拉伯美國石油公司建造了這個城鎮。
沙烏地阿拉伯

1月 JAN

星期五　廿九

大寒

💡 10 億年內太陽的溫度會比現在高 10%，足以讓地球上的海洋沸騰。

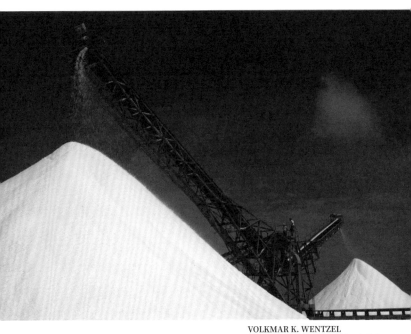

VOLKMAR K. WENTZEL
安地列斯國際鹽業公司在波納爾島的輸
送帶,把結晶鹽堆成兩座圓錐形小山。
荷屬安地列斯

21

1月 JAN

星期六　三十
除夕

 人類發現的第一顆脈衝星暱稱為 LGM-1,
意思是小綠人 1 號。

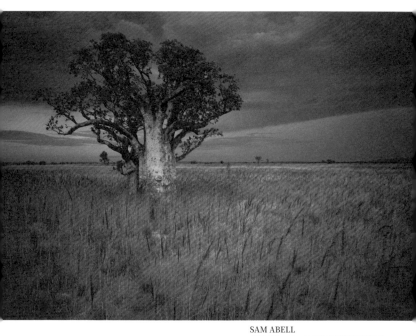

SAM ABELL
文丹（Wyndham）附近叢林裡的猴麵包樹（boab）。當地政府會給每個有新生兒的家庭一棵小猴麵包樹，作為展開新生活的紀念。
澳洲

22

1月 JAN

星期日　初一
春節

掃碼看　恐龍

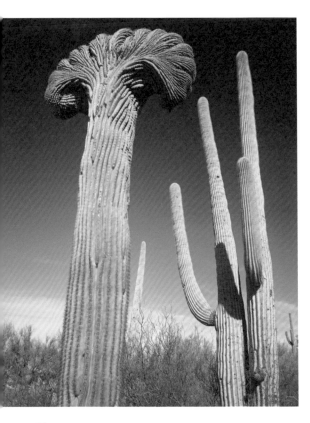

WALTER MEAYERS EDWARDS
高大的巨柱仙人掌聳立在一片灌叢之中。巨柱仙人掌是當地沙漠景觀中最具代表性的植物，它的花也是亞利桑那州的州花。
美國亞利桑那州，土桑

1月 JAN
星期一　初二

💡 獅鬃水母是世界上最大的水母，直徑可以超過2公尺，觸手伸長能達到15公尺。

23

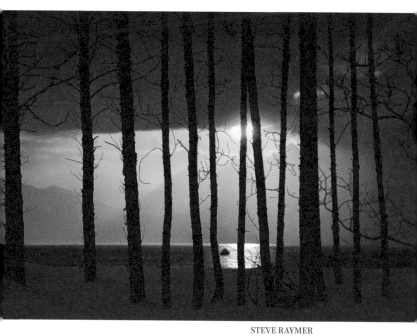

STEVE RAYMER
太陽從海拔超過 4300 公尺的蘭格爾山
背後升起,照亮了蘭格爾—聖伊利亞斯
國家公園暨保護區。
美國阿拉斯加州

24

1月 JAN

星期二　初三

💡 水母的身體幾乎 100% 由水組成,在海中
基本上沒有重量。

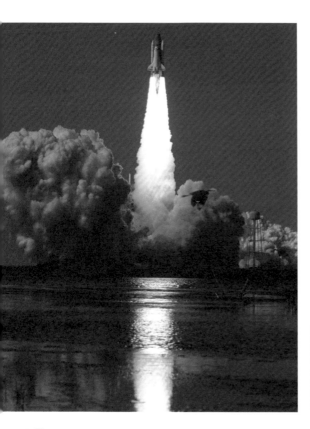

JOE STANCAMPIANO
火箭載著發現號太空梭升空，機上的太空人之一是第一位繞行地球軌道的 NASA 太空人約翰・格倫（John Glenn），這時已高齡 77 歲。美國佛羅里達州，甘迺迪太空中心

1月 JAN

星期三　初四

💡 史上最暢銷的益智玩具是魔術方塊，1980 年開始生產。

25

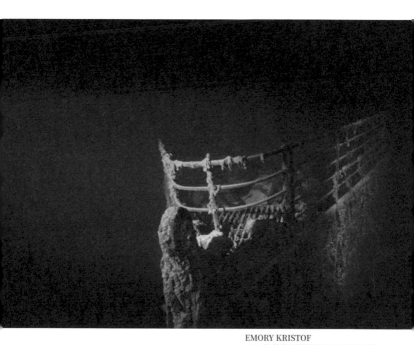

EMORY KRISTOF
1912 年首航即擦撞冰山而沉沒的鐵達
尼號，直到 1985 年才在海底探險家羅
伯特．巴拉德的主導下，確定沉船位置，
並在國家地理學會向全球公布。圖為鏽
蝕的船首。
北大西洋

1月 JAN

星期四　初五

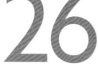 藍鯨是地球上最大的動物，成年藍鯨的舌
頭上能站 50 個人。

26

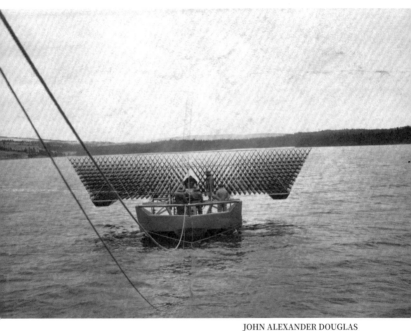

JOHN ALEXANDER DOUGLAS MUCURDY
陸軍中尉湯瑪斯．塞爾弗雷奇躺在四面體風箏小天鵝號（Cygnet）中，在布雷頓角島（Cape Breton Island）的巴德克（Baddeck）準備升空。
加拿大新斯科細亞省

1月 JAN

星期五　初六

💡 圖坦卡門王木葬面具下巴上的鬍子，在2014年進行維護工作時被博物館的人員弄斷了，再也黏不回去。

27

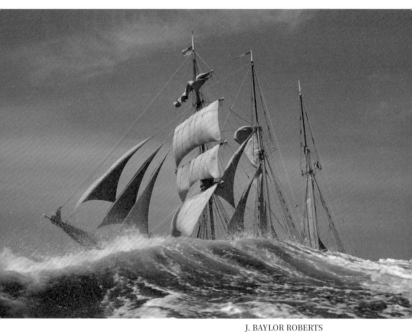

J. BAYLOR ROBERTS
滿帆航行的比利時訓練船麥卡托號
（Mercator）。這艘船在 1932 年首航，
1961 年起成為海上博物館，至今仍開
放參觀。
美國維吉尼亞州，漢普頓錨地

1月 JAN

星期六　初七

 在特定大氣條件下可看到罕見的霧虹或白
虹，樣子就像彩虹，只是沒有顏色。

28

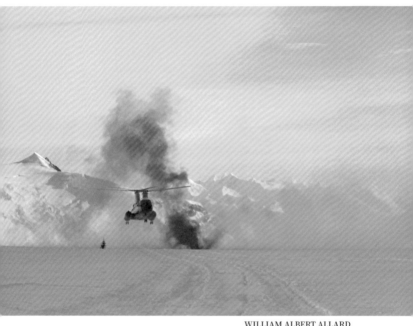

WILLIAM ALBERT ALLARD
被直升機空投到甘迺迪山（Mount Kennedy）基地營的發電機發出的信號彈煙霧。1965 年羅伯・甘迺迪曾隨國家地理學會贊助的登山隊登上這座山。
加拿大育空地方

29

1月 JAN
星期日　初八

掃碼看　大腦奧祕

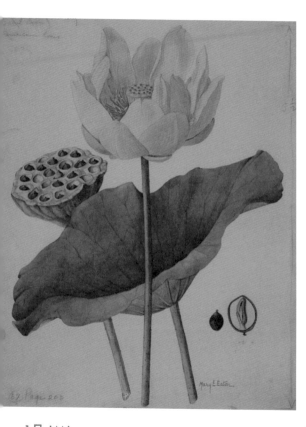

MARY E. EATON (artist)
手繪的美洲黃蓮花冠、葉
子、蓮蓬和種子。美洲黃蓮
是蓮屬僅有的兩個種之一，
美國和中美洲為主要分布
區，另一個就是亞洲荷花。
地點不詳（畫作）

1月 JAN

星期一　初九

在俄羅斯你可能一輩子沒搬過家，卻住
過好幾個城市，因為有些城市改過好幾
個名字。

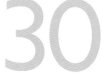

WALTER A. WEBER (artist)
西非紫蕉鵑的繪圖，圖右兩隻雄鳥展翅
互視，左邊是雌鳥。雌雄鳥羽色相同，
頭頸為緋紅色，身體紫藍色，外表十分
華麗。
地點不詳（畫作）

31

1月 JAN

星期二　初十

酪梨對貓、狗、鳥、兔還有很多寵物都是
有毒的。

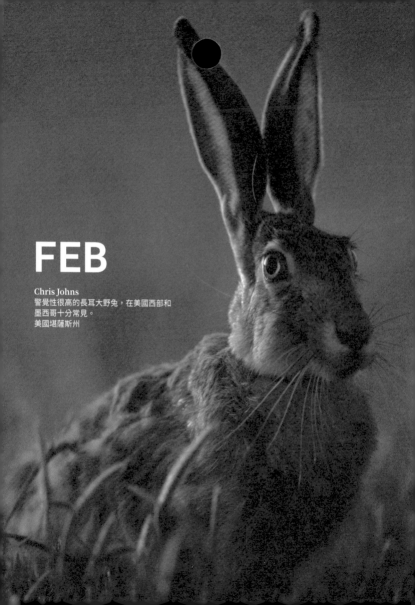

FEB

Chris Johns
警覺性很高的長耳大野兔，在美國西部和
墨西哥十分常見。
美國堪薩斯州

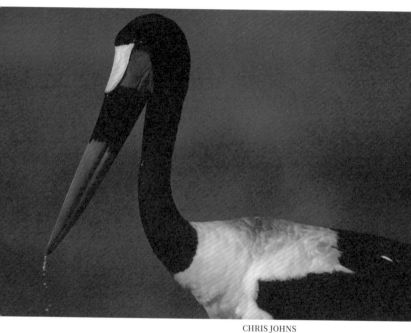

CHRIS JOHNS
近距離觀賞尚比西河一帶的凹嘴鸛
（*Ephippiorhynchus senegalensis*）。
非洲，尚比西河

1

2月 FEB

星期三 十一

 梵谷在畫作上的落款不寫姓氏，只簽名字
「文森」（Vincent）。

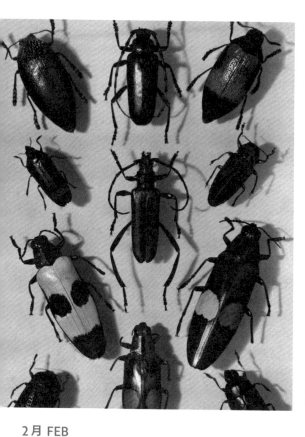

WISHERD, EDWIN L.
一組甲蟲標本。
棚內照

2月 FEB
星期四 十二

💡 地球上種類最多的動物類群是昆蟲，
昆蟲中種類最多的是鞘翅目，也就是
甲蟲。

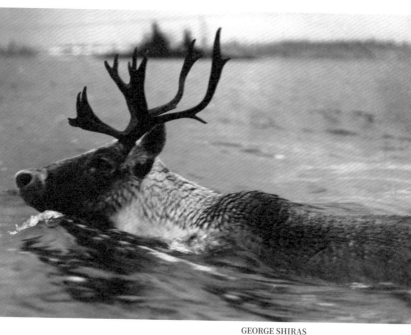

GEORGE SHIRAS
一頭長了一副大角、頸部有白毛的公馴
鹿正在泅水。
加拿大，紐芬蘭

2月 FEB

星期五　十三

林布蘭的畫作《夜巡》遭遇過兩次嚴重破壞，
一次是 1715 年畫作遷移時因尺寸不合被裁
切，另一次是 1975 年被參觀民眾用刀割。

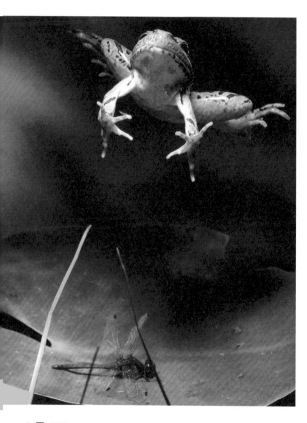

BIANCA LAVIES
一隻美洲狗魚蛙（*Lithoba-tes palustris*）從一隻火焰蜻蜓身上跳過去。
美國馬里蘭州

2月 FEB
星期六　十四

孟克在 1893 到 1910 年間創作過五個版本的《吶喊》，其中兩幅曾經遭竊，所幸都找了回來。

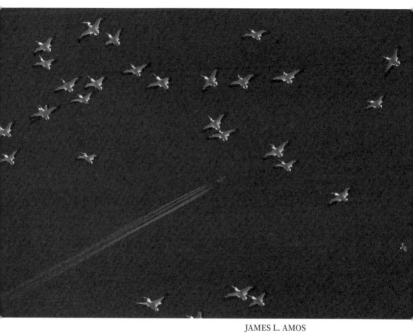

JAMES L. AMOS
飛在大鹽湖上空的鵜鶘群和噴射機。
美國猶他州，干尼森島

5

2 月 FEB
星期日　十五
元宵節

掃碼看　酒精飲料

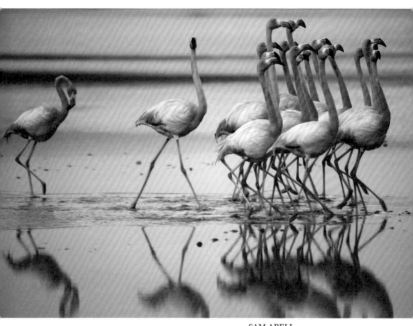

SAM ABELL
在芙洛蕾安娜島（Floreana Island）沙灘
上成群走動的紅鸛（*Phoenicopterus*）。
厄瓜多加拉巴哥群島

2月 FEB

星期一 十六

四個法國少年在 1940 年為了尋找走失的
狗，意外發現了 1 萬 7000 年前的拉斯科洞
穴壁畫。

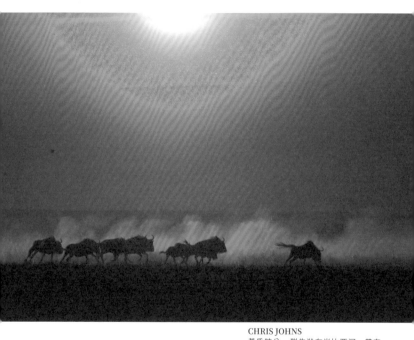

CHRIS JOHNS
黃昏時分一群牛羚在尚比西河一帶奔
跑。
尚比亞，柳瓦平原國家公園

7

2月 FEB
星期二　十七

畢卡索一生創作過 2 萬多件作品，包括素
描、雕塑和油畫。

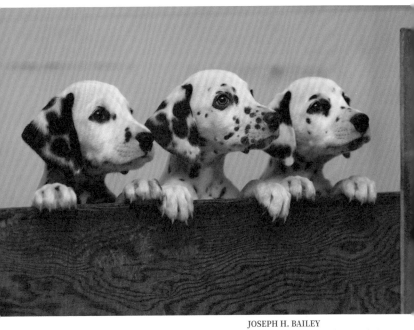

JOSEPH H. BAILEY
三隻大麥町幼犬從一塊木板後探頭向外
窺看。
美國馬里蘭州，海亞次維

8

2月 FEB

星期三　十八

一名希臘農夫發現著名的斷臂雕像《米洛
的維納斯》時，也找到一部份斷掉的左臂，
手裡握著一顆蘋果。

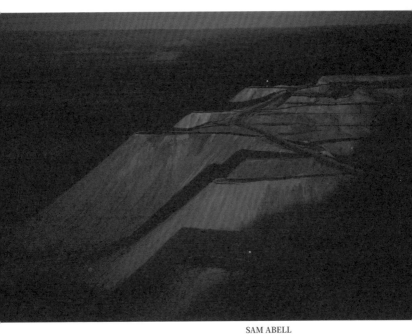

SAM ABELL
陽光在亞蓋爾鑽石礦（Argyle Diamond
Mine）投下層層陰影。
澳洲西澳，慶伯利東部

2月 FEB

星期四　十九

後印象派畫家亨利・盧梭從來沒有去過熱
帶地區，他是從盆栽尋找靈感，畫出著名
的叢林風光。

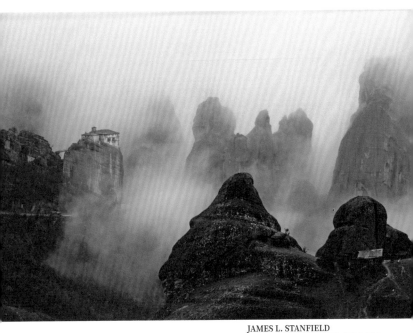

JAMES L. STANFIELD
被濃霧籠罩的一座 14 世紀修道院群與
岩石地形。
希臘，邁泰奧拉

2月 FEB

星期五　二十

希臘神話出場次數最頻繁的是眾神的信使、
十二主神之一的赫密士（Hermes，相當於
羅馬神話的墨丘利）。

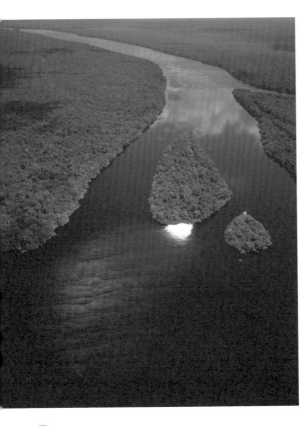

LOREN A. MCINTYRE
亞馬遜河的支流內格羅河
（Rio Negro）被落葉染成
雪利酒般的色調。
南美洲，內格羅河

2月 FEB

星期六　廿一

迷你馬也是絕佳的導盲動物，且平均壽
命為 25-35 歲，比導盲犬長多了。

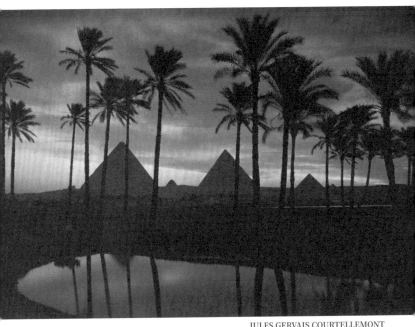

JULES GERVAIS COURTELLEMONT
從靠近尼羅河的一處棕櫚樹掩映的綠洲
遠望吉沙三大金字塔。
埃及，吉沙

12

2月 FEB
星期日 廿二

掃碼看 鼠痘

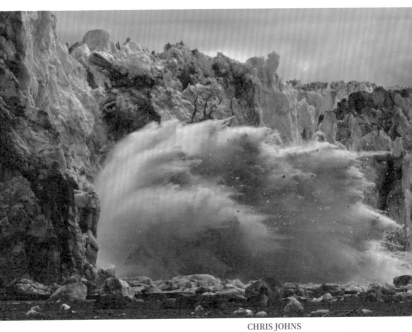

CHRIS JOHNS
哈巴德冰川（Hubbard Glacier）在 1986
年 7 月爆裂，形成了一座堰塞湖。
美國阿拉斯加州，覺醒灣

13

2月 FEB

星期一　廿三

 第二次世界大戰期間，有 25 萬隻信鴿被用
來傳遞加密過的訊息。

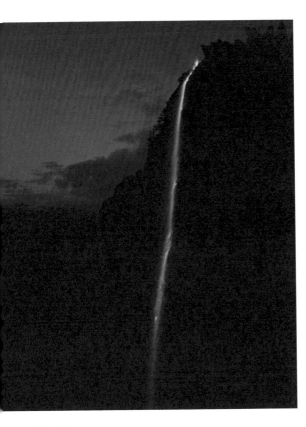

JOSEPH BAYLOR ROBERTS
河水從懸崖高處落下，形成一道亮橘色的瀑布，這個「火瀑布」美景只在每年 2 月下旬出現。
美國加州，優勝美地國家公園

2 月 FEB

星期二　廿四

 美國最高法院為了保護農民，在 1893 年裁定番茄是蔬菜而不是水果，這樣農民就不用負擔高額的進口稅。

14

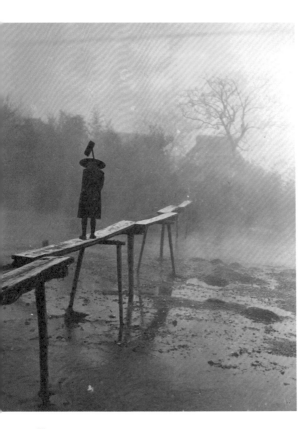

ELIZA R. SCIDMORE
晨光微明之際，一個莊稼漢
走在木板橋上，準備前往水
稻田工作。
日本

2月 FEB

星期三　廿五

 世界紀錄最長的胡蘿蔔有將近 6 公尺
長，比一般的休旅車都要長。

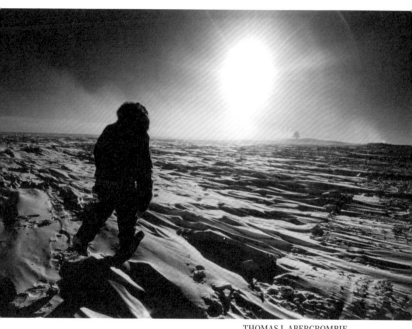

THOMAS J. ABERCROMBIE
一個男子徒步穿越一片雪脊地形（sastrugi），前往位於南極的工作站。
南極洲

2月 FEB

星期四　廿六

 青椒其實是未成熟的紅、黃或橙色甜椒。

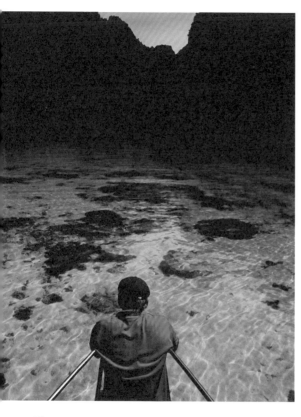

JODI COBB
一名男子站在船首，航行在普吉島海岸外平靜的水域中。
泰國，普吉島

2 月 FEB

星期五　廿七

全世界的豌豆只有 5% 是以生鮮型態販售，其他是都做成冷凍或罐頭豌豆。

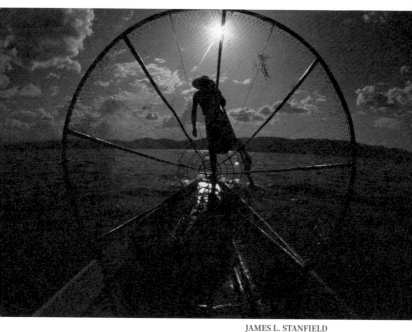

JAMES L. STANFIELD
用單腳站立駕船、使用傳統罩魚籠的漁
夫,這是當地獨一無二的捕魚方式。
緬甸,茵萊湖

18

2月 FEB

星期六 廿八

梨子、蘋果、杏、桃、櫻桃、李、梅等常
見水果都是薔薇科植物。

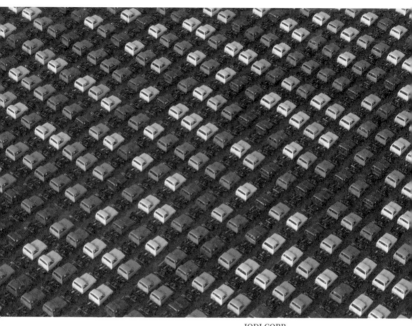

JODI COBB
從空中俯瞰，停車場上停滿了整齊畫一、
色彩繽紛的卡車。
美國加州，洛杉磯

19

2月 FEB

星期日　廿九
雨水

掃碼看 尼安德塔人

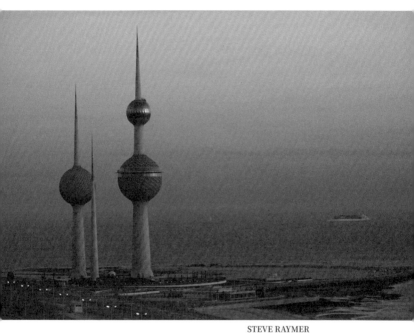

STEVE RAYMER
位於波斯灣邊的海水淡化塔，多數西亞
國家都建有這樣的設備。
科威特

20

2月 FEB

星期一　二月初一

💡 獅子的死對頭鬣狗既不是犬科也不是貓科，
而是鬣狗科，在系譜上比較接近貓科。

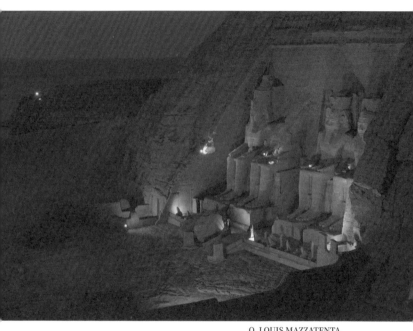

O. LOUIS MAZZATENTA
埃及南部靠近蘇丹邊界的拉美西斯二世
（Ramses II）神廟入口夜景。
埃及，亞斯文

21

2月 FEB

星期二　初二

 人類在公元前 3500 年就開始種植洋蔥。

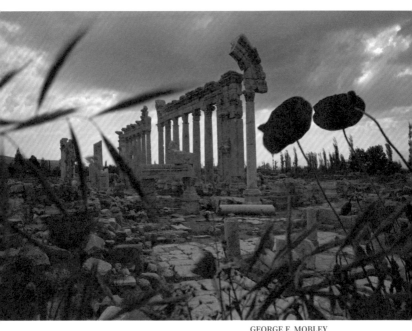

GEORGE F. MOBLEY
在一處只剩列柱的羅馬帝國遺跡前盛開
的罌粟花。
黎巴嫩，巴亞貝克

22

2月 FEB

星期三　初三

 藍莓是自然界唯一的藍色水果。

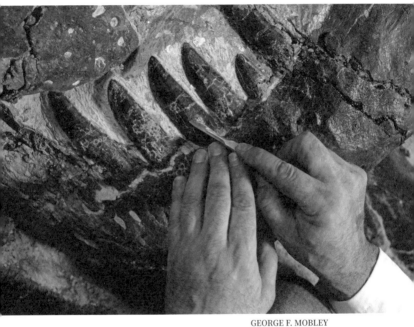

GEORGE F. MOBLEY
一名古生物學者在加拿大皇家泰瑞爾博物館研究一塊岩石，上面有暴龍的牙齒化石。
加拿大亞伯達省，德藍赫勒

2月 FEB

星期四　初四

一根玉米平均大約有 600 顆玉米粒。

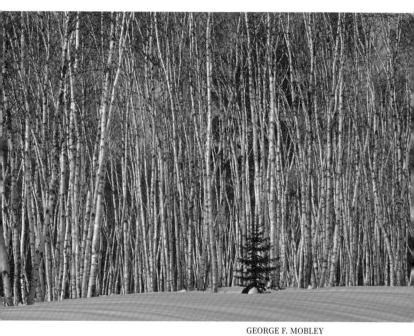

GEORGE F. MOBLEY
美國靠近加拿大新布藍茲維省邊界的樺
樹林；樺樹對當地哺乳動物如麋鹿、野
兔、河狸的生態十分重要。
美國，緬因州

24

2月 FEB

星期五　初五

奇異果、鳳梨、木瓜等可當作天然的嫩精
使用。

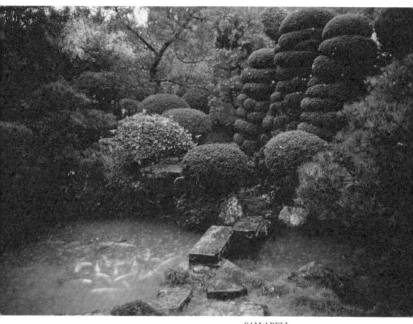

SAM ABELL
日本山口縣北部的一座私人庭園和鯉魚池。
日本本州，荻市

25

2月 FEB

星期六　初六

奇異果是中國的原生植物彌猴桃，引進紐西蘭時原本稱為中國鵝莓（Chinese gooseberry），為了開拓美國市場才定名為奇異果（kiwifruit）。

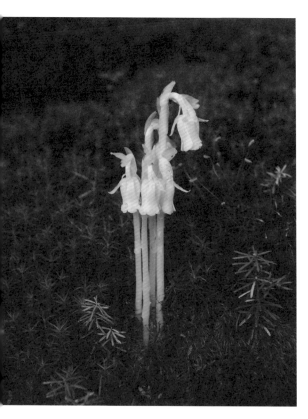

SAM ABELL
阿帕拉契國家景觀步道
（Appalachian National
Scenic Trail）上白色的水晶
蘭（*Monotropa uniflora*）在
綠葉中綻放。
美國新罕布夏州，白山山脈

掃碼看 紅色星球

2月 FEB
星期日 初七

26

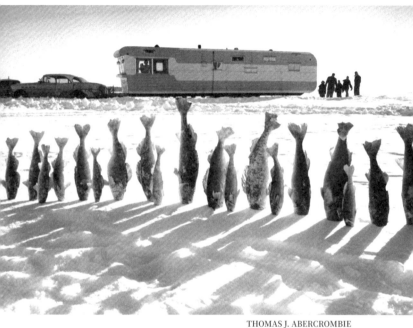

THOMAS J. ABERCROMBIE
一整排冷凍的大眼梭鱸（*Stizostedion vitreum vitreum*）倒插在雪地裡。
美國明尼蘇達州，密爾湖

27

2月 FEB

星期一　初八

 人每天會掉 50 到 100 根頭髮。

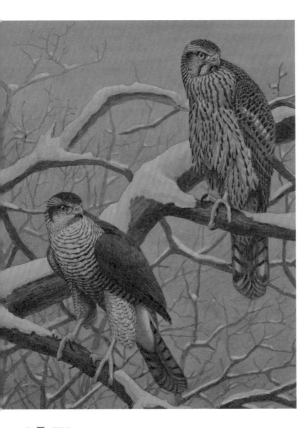

LOUIS AGASSIZ
FUERTES (artist)
這幅畫描繪兩隻赤腹鷹，一
公一母停在枝頭準備狩獵。
地點不詳（畫作）

2 月 FEB

星期二　初九

228 紀念日

💡 每個人的頭髮一年的生長量，每根加起
來大約是 16 公里。

28

MAR

Michael Yamashita
熊貓海是九寨溝的眾多湖泊之一，湖水中央冒出的
一叢綠葉在枯木頂上展開新生。
中國四川省

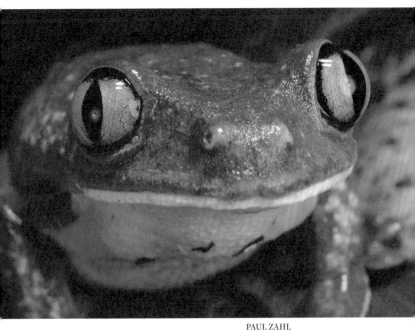

PAUL ZAHL
生物學家暨國家地理學會資深自然科學
家保羅·札爾（Paul Zahl）拍攝的青蛙
特寫。
哥斯大黎加

1

3月 MAR

星期三　初十

洗髮精（shampoo）一詞源自北印度語，意思是「按摩」。

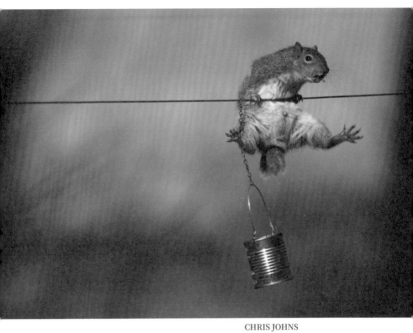

CHRIS JOHNS
一隻斷尾的北美灰松鼠 (*Sciurus caro-linensis*) 在繩索上奮力保持平衡。
美國東部

3月 MAR

星期四　十一

頭皮上隨時都有 90% 的頭髮正在生長,其餘 10% 的頭髮會在掉落前「休眠」二到三個月。

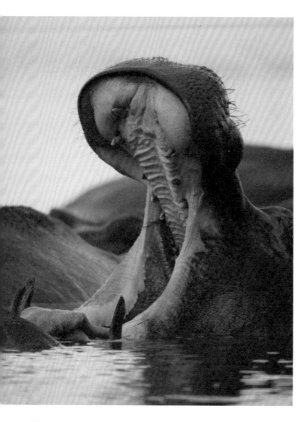

GEORGE F. MOBLEY
伊利莎白女王國家公園裡張
大嘴巴打呵欠的河馬。
烏干達

3月 MAR

星期五　十二

彼得大帝認為俄羅斯貴族應該要有乾淨
的下巴，曾對所有人課徵「鬍鬚稅」，
除了農夫和神職人員以外。

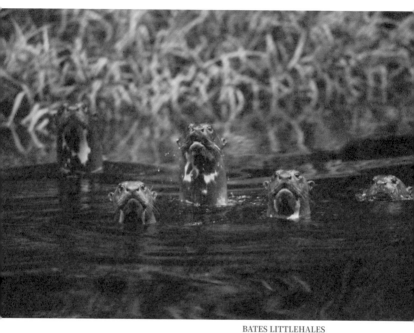

BATES LITTLEHALES
卡波里河（Kapoeri Creek）上的巨型水獺從河中探出頭。
蘇利南

4

3月 MAR
星期六　十三

💡 盲鰻被鯊魚或其他捕食者攻擊時，會釋出黏液來塞住對方的鰓。

SAM ABELL
黃昏時分在北福克半島
（North Fork），幾百隻北
京鴨成群結隊地走過鴨寮。
美國紐約州

掃碼看 珊瑚礁

3月 MAR

星期日 十四

5

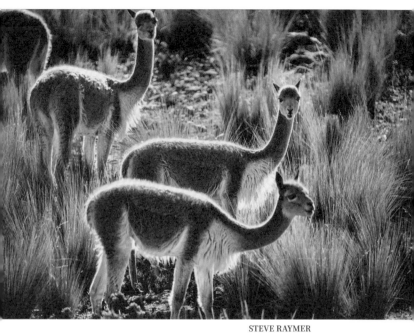

STEVE RAYMER
小羊駝（*Vicugna vicugna*）在潘帕加萊
拉斯（Pampa Galeras）羊駝保護區漫
步。
祕魯

6

3月 MAR

星期一　十五

驚蟄

懶猴等動物以極緩慢速度移動也是屬於「隱
身移動」（cryptic locomotion）的特殊防
禦機制，讓敵人不容易發現牠的行蹤。

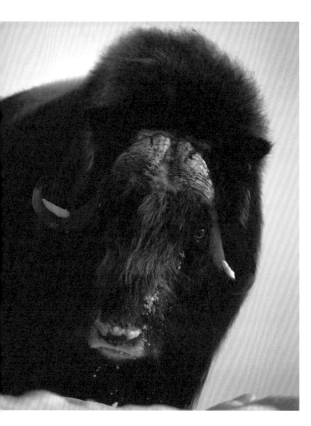

GEORGE F. MOBLEY
格陵蘭一座軍事基地附近，
一頭麝牛近距離看著鏡頭。
格陵蘭，梅斯特斯維

3月 MAR
星期二 十六

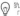 犰狳的英文名字 armadillo 是西班牙文
「小盔甲」的意思。

7

FRANK AND HELEN SCHREIDER
一群長頸鹿在大裂谷狂奔，其中包括稀有的白色長頸鹿。
坦尚尼亞，魯克瓦谷

8

3月 MAR

星期三　十七

婦女節

 藍胸佛法僧的雛鳥會吐在自己身上，讓捕食者猶豫該不該吃牠。

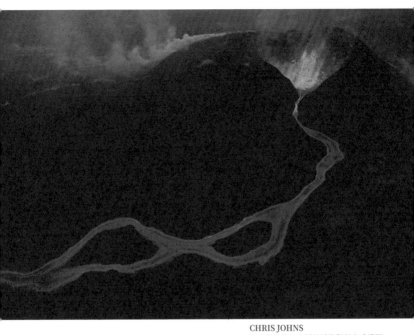

CHRIS JOHNS
熔岩從維倫加山脈的活動裂縫中噴湧而
出，形成了熔岩流。
薩伊，大裂谷

3月 MAR
星期四　十八

 全世界不靠海的內陸國有 45 個。

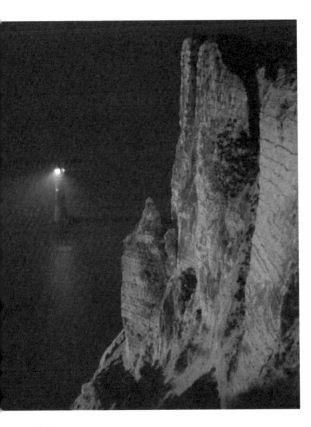

W. EDWARD ROSCHER
燈塔發出的光芒映照在海面上,白色的懸崖也在夜裡煥發柔光。
英國,俾赤岬

3月 MAR
星期五 十九

 所有國家的國界線總長 25 萬 1060 公里
(相鄰國家只計算一次),有 40 個是
未和其他國家共用國界線的島國。

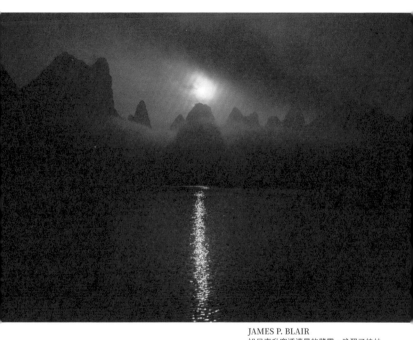

JAMES P. BLAIR
旭日東升穿透清晨的薄霧，喚醒了桂林的喀斯特地形群峰。
中國，廣西省灘江

11

3月 MAR
星期六　二十

世界上最大的歐洲野牛族群生活在白俄羅斯。

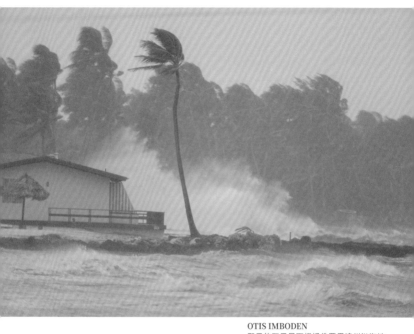

OTIS IMBODEN
颶風的狂風暴雨橫掃佛羅里達州沿海地區，摧毀了建築物。
美國

12

3月 MAR

星期日　廿一

掃碼看　月球

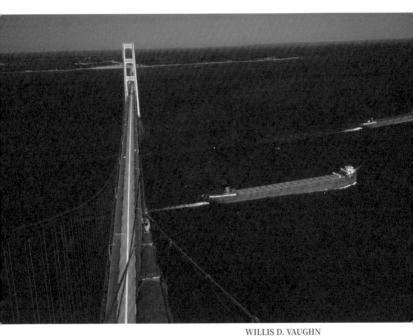

WILLIS D. VAUGHN
從北美五大湖區的馬基納克橋（Mackinac Bridge）底下通過的礦砂船。
美國密西根州

3月 MAR

星期一　廿二

💡 非洲波札那的猴麵包樹（baobab）樹林已
存在了 2000 多年。

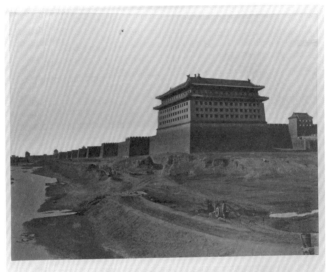

No. 848, SOUTH GATE PEKIN.

In this view we leave the south wall and south-east entrance called the Tsang-ping-men ; this gateway which is close to the right of the tower is entered by travellers from the town of Tung-chow and leads to the outside or Chinese city from which there is another entrance gate through a second wall that separates it from the Tartar city, these walls are well built of solid masonry : On the road which is formed on the top, weeds of a pleasant colour are permitted to grow abundantly, and there is a complete absence of guns.

The third or Imperial city is again walled in from the Tartar city and none but the lesser men or immediate followers of the Emperor are permitted to enter it, for this reason these Imperial precincts are also known as the prohibited city.

CHARLES HARRIS PHELPS
這座宏偉的堡壘從這個角度看過去,是
北京的南邊城牆和東南入口東平門。
中國

14

3月 MAR

星期二　廿三

 全世界最大的宗教遺址是柬埔寨的吳哥窟。

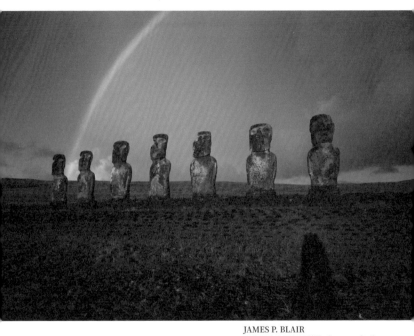

JAMES P. BLAIR
摩艾石像在阿胡阿基維（Ahu Akivi）的
雙層彩虹底下排成一列。
智利，復活節島

3月 MAR

星期三　廿四

15

 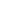 加拿大擁有全世界 20% 的淡水資源。

JAMES L. STANFIELD
從羅浮宮拿破崙三世中庭的屋頂，可以
看到聖母院的塔樓，再往右是聖禮拜堂
的尖頂。
法國，法蘭西島區

16

3月 MAR

星期四　廿五

中非共和國主要的工業是挖金礦和鑽石。

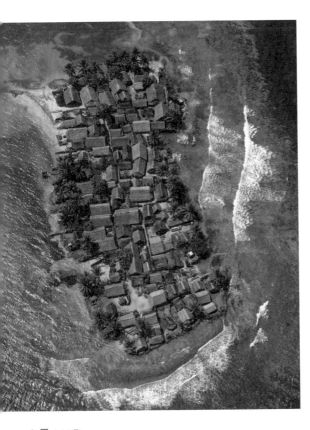

BRUCE DALE
聖布拉斯群島中一座小島上
櫛比鱗次的庫納印第安人聚
落。
巴拿馬

3月 MAR
星期五　廿六

 世界上最古老的家貓可能在塞普勒斯，
當地出土的家貓骨頭已有 9500 年歷史，
比埃及發現的貓更古老。

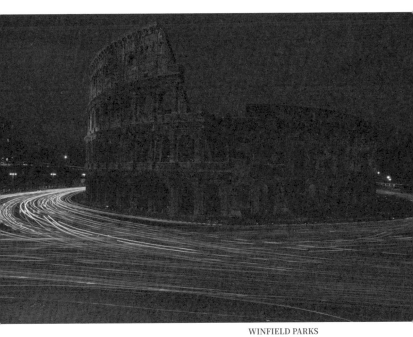

WINFIELD PARKS
羅馬競技場的遺跡靜靜矗立在現代城市
的車水馬龍之中。
義大利，羅馬

18

3月 MAR

星期六 廿七

 瓜地馬拉一半以上的人口是馬雅人的後裔。

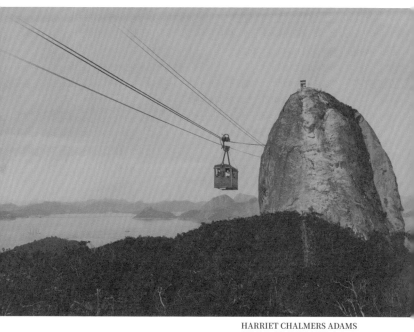

HARRIET CHALMERS ADAMS
里約熱內盧的纜車駛向糖麵包山（Sugar Loaf），讓乘客一覽美景。
巴西

19

3月 MAR

星期日　廿八

掃碼看　藍鯨

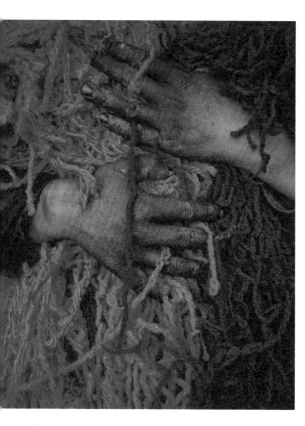

THOMAS J.
ABERCROMBIE
染廠的年輕工人用染成藍
色的雙手拿著紅紗線。
阿富汗，塔什庫爾干

3月 MAR

星期一　廿九

💡 肯亞首都奈洛比的名稱是馬賽語「涼水之
地」的意思，因為這個由鐵路工人聚集地
發展出來的城市就建在過去的水塘上。

20

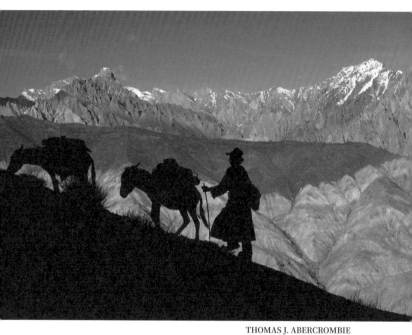

THOMAS J. ABERCROMBIE
一名拉達克人和馱著物品的驢子，在喜
馬拉雅山口的懸崖邊歇腳。
印度，拉達克區

21

3月 MAR

星期二　三十

春分

路易斯安那州的紐奧良地勢平均比海平面
低兩公尺左右。

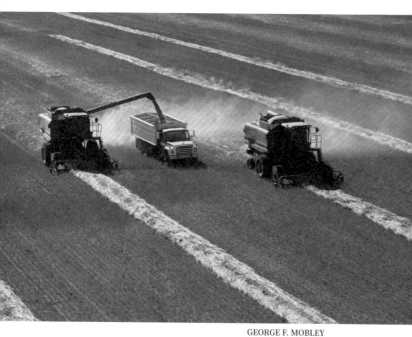

GEORGE F. MOBLEY
聯合收割機在格蘭庫里的希南種子農場
（Heenan Seed Farm）收割小麥。
加拿大薩斯喀徹溫省

3月 MAR

星期三　閏二月初一

內華達州境內至少有 314 座山峰和山脈，
是美國山地最多的一州。

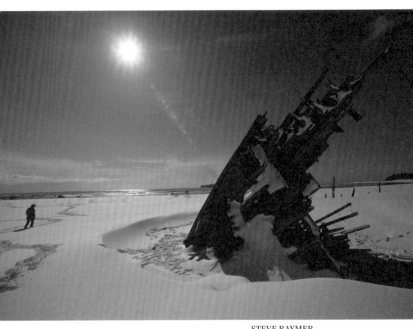

STEVE RAYMER
一名男子路過鬼城卡塔拉（Katalla）的一棟廢棄建築物。20世紀初這裡發現油田後，居民曾經達到5000人。
美國阿拉斯加州

23

3月 MAR

星期四　初二

 新墨西哥州是美國唯一正式州名有兩種不同語文的州。

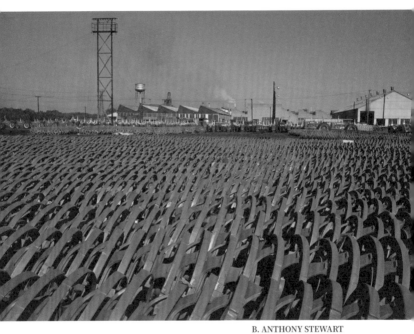

B. ANTHONY STEWART
萬國農機公司（International Har-
vester）整齊堆放的曳引機輪圈，形成
另一種景觀。
美國伊利諾州，岩島城

24

3月 MAR

星期五　初三

愛荷華州是美國唯一以兩個母音開頭的州名。

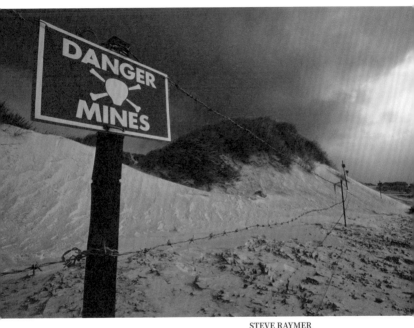

STEVE RAYMER
朋衰通道（Penguin Walk）上阿根廷與
英國軍隊在 1982 年交戰時留下的地雷。
福克蘭群島，東福克蘭島

25

3月 MAR
星期六　初四

奧勒岡州是美國唯一州旗兩面樣式不同的
州。

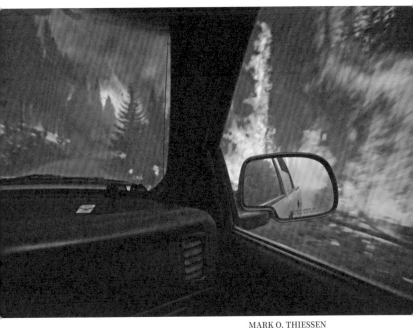

MARK O. THIESSEN
一名高階消防員開車穿越已經延燒到馬
路上的火海之中。
美國蒙大拿州,席利湖

26

掃碼看　宇宙起源

JAMES P. BLAIR
莫農加希拉國家森林（Monongahela
National Forest）深紅色的酸越橘葉，
把深綠色的山月桂襯托得格外醒目。
美國西維吉尼亞州

27

3月 MAR

星期一　初六

南卡羅來納州是美國獨立戰爭期間發生最
多衝突和戰役的地區。

BRUCE DALE
多種不同的野花和仙人掌，
為這片沙漠增添了繽紛色
彩。
美國加州，棕櫚沙漠市

3月 MAR

星期二 初七

28

JK 羅琳是史上第一位收入達 10 億美元
的作家。

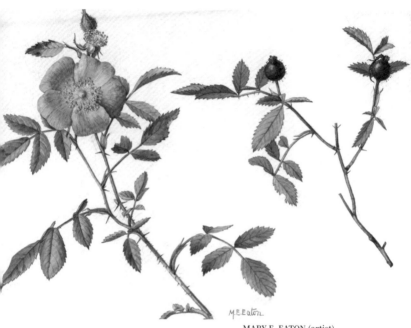

MARY E. EATON (artist)
一株卡羅來納玫瑰的花朵和蓓蕾的型
態。
地點不詳（畫作）

29

3月 MAR

星期三　初八

加彭膨蝰（*Bitis gabonica*）的毒牙足足有
5公分長，是世界上毒牙最長的蛇。

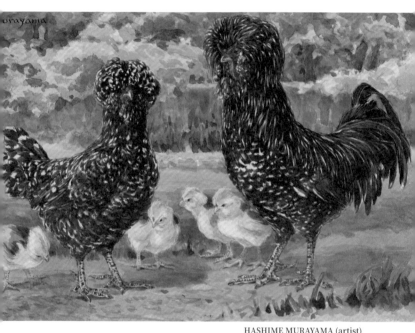

HASHIME MURAYAMA (artist)
原產於法國烏丹（Houdan）的貴妃雞
全身長滿了冠毛和羽毛。
地點不詳（畫作）

30

3 月 MAR

星期四　初九

印度有超過 50 種毒蛇，平均每年有 20 萬
人被蛇咬，5 萬人因而死亡。

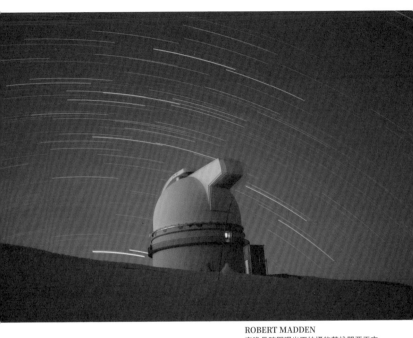

ROBERT MADDEN
夜晚長時間曝光下拍攝的茂納開亞天文臺（Mauna Kea Observatories）與空中的星軌。
美國夏威夷州

31

3月 MAR
星期五　初十

 有些大型蟒蛇吃過一餐就可以一年以上不用再進食。

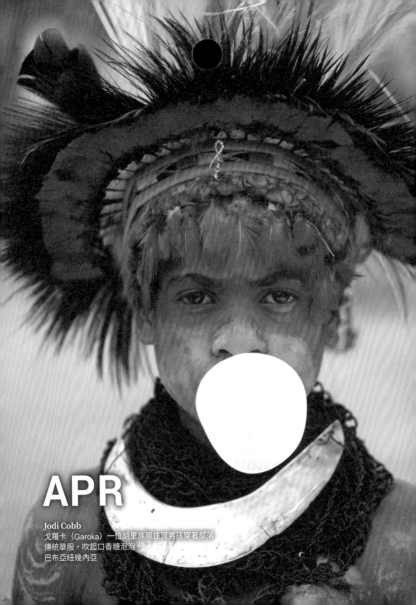

APR

Jodi Cobb
戈羅卡（Garoka）一位胡里族原住民男孩穿著部落
傳統華服，吹起口香糖泡泡。
巴布亞紐幾內亞

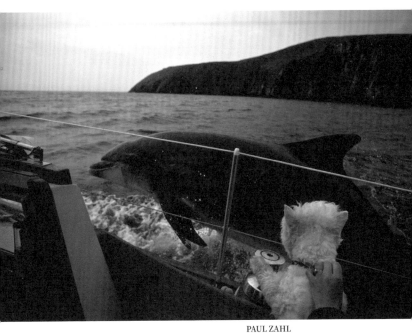

PAUL ZAHL
一隻海豚在丁格灣（Dingle Bay）的一
艘船旁邊躍出水面。
愛爾蘭

1

4月 APR

星期六　十一

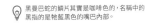
黑曼巴蛇的鱗片其實是咖啡色的，名稱中的
黑指的是牠藍黑色的嘴巴內部。

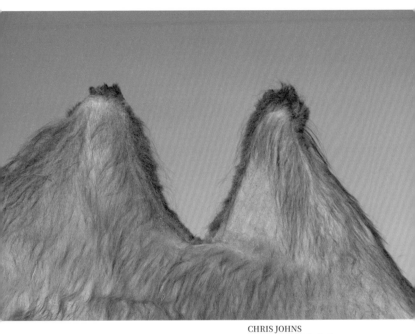

CHRIS JOHNS
列赫河畔蘭芝柏格（Landsberg am
Lech）一隻雙峰駱駝的駝峰特寫。
德國

2

4月 APR
星期日 十二

掃碼看 狗的歷史

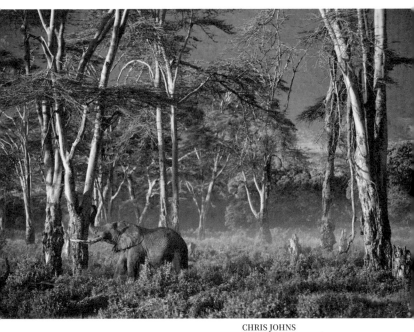

CHRIS JOHNS
一頭非洲象正在剝樹皮;這片森林位
於恩戈羅恩戈羅保護區(Ngorongoro
Conservation Area),全區擁有聯合國
教科文組織的世界文化遺產與世界自然
遺產雙重身分。
坦尚尼亞,大裂谷

4月 APR

星期一 十三

世界上最大的蛇是綠森蚺,體長可達將近 9
公尺,能吃下 130 公斤的鱷魚,甚至美洲
豹。

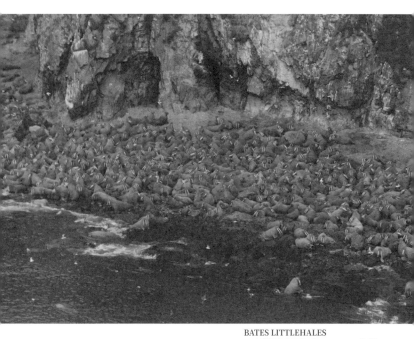

BATES LITTLEHALES
一大群海象在圓島（Round Island）海
岸的岩石上曬太陽。
阿拉斯加，阿留申群島

4

4 月 APR

星期二　十四

兒童節

 蛇類的肺大多只剩下右肺，左肺一般比較小
或只剩退化痕跡。

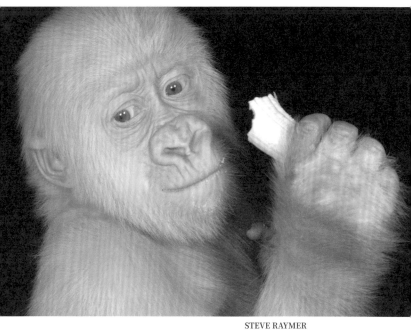

STEVE RAYMER
大猩猩「雪花」（Snowflake）的肖像，
1966 年牠在森林裡被發現，是世界上
唯一的白化症大猩猩。
赤道幾內亞，木尼河省

5

4月 APR

星期三　十五

清明節

大部分的響尾蛇都是卵胎生，也就是受精
卵在母蛇體內孵化。

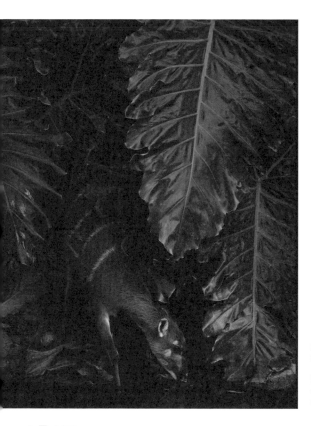

SAM ABELL
棲息地以沼澤為主的林羚
（*Tragelaphus spekei*）在
聖地牙哥野生動物園裡
躲在葉子後面喝水。
美國加州，埃斯孔迪多

4月 APR
星期四　十六

6

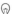 印尼有海蛇按摩池，用蛇幫人按摩。

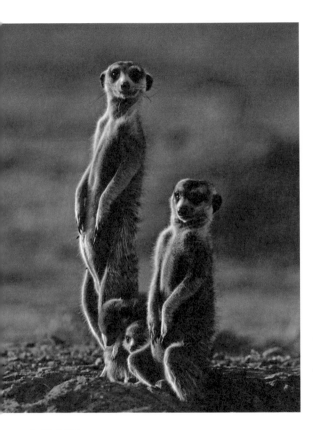

GEORGE F. MOBLEY
喀拉哈里大羚羊國家公園
（Kalahari Gemsbok National Park）的狐獴站直了
身子注意附近是否有危險，
小狐獴就窩在牠們腳邊。
波札那

4月 APR

星期五　十七

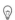 女生的味蕾普遍比男生的多。

7

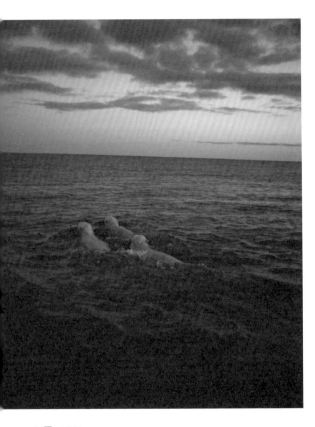

GEORGE F. MOBLEY
一隻北極熊帶著小熊在北極熊省立公園（Polar Bear Provincial Park）附近的哈得遜灣游泳。
加拿大安大略省

4月 APR

星期六　十八

人的指甲從基部長到頂端大約要六個月。

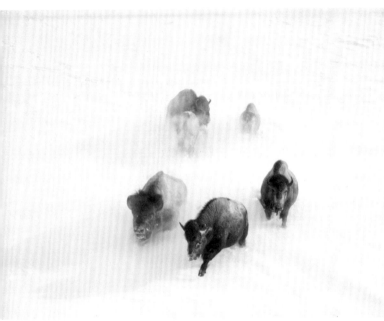

CHRIS JOHNS
黃石國家公園的美洲野牛在下著大雪的
原始荒野中向前衝。
美國

9

4月 APR
星期日　十九

掃碼看 鐵達尼號

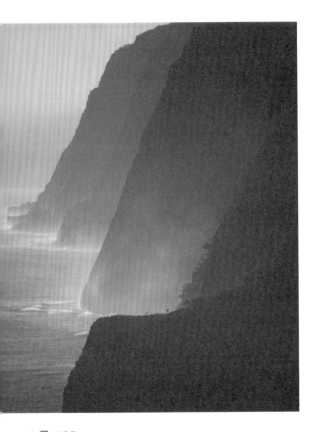

W. EDWARD ROSCHER
從側面望去，紐利伊（Niul-
ii）海岸層層疊疊的壯觀峭
壁。
美國夏威夷州

4 月 APR

星期一　二十

10

腦神經的訊息傳導速度可達每小時 322
公里。

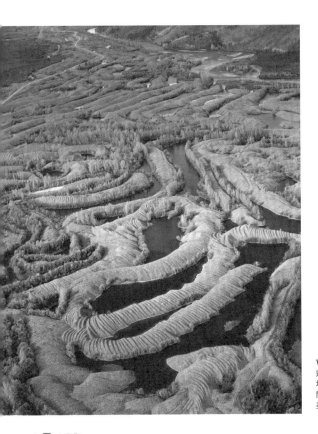

W. EDWARD ROSCHER
道生市附近的克倫代克河邊
堆滿了尾礦,沿岸的樹葉也
開始轉黃。
美國阿拉斯加州

4月 APR

星期二　廿一

貓頭鷹的眼球是長筒狀的,且有骨頭固
定位置,所以牠的眼睛無法轉動,只能
永遠直視前方。

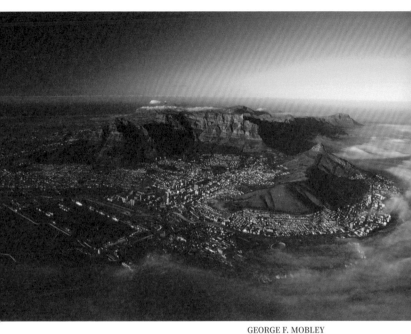

GEORGE F. MOBLEY
南非立法首都（國會所在地）開普敦的
空拍照，這是南非最早開發的城市。
南非共和國

12

4月 APR

星期三　廿二

 在雨中奔跑身上沾到的水，比站著不動多
大約 50%。

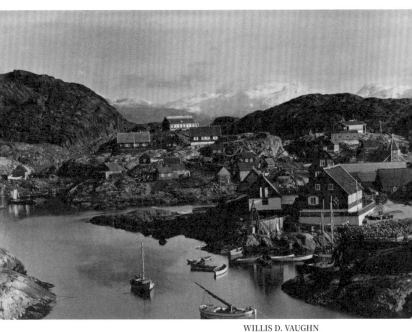

WILLIS D. VAUGHN
從蘇克托朋峰（Sukkertoppen）俯瞰山
下風光，鮮豔的屋頂一覽無遺。
格陵蘭

4 月 APR

星期四　廿三

人體最大的器官是皮膚，一個成年人皮膚
平均重量約 5 公斤，每年會掉落 4 公斤左
右的皮膚細胞。

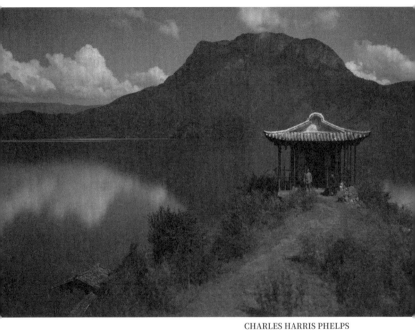

CHARLES HARRIS PHELPS
美國探險家、植物學家、地理學家和
語言學家約瑟夫・洛克（Dr. Joseph F.
Rock）在雲南滇緬邊境考察時拍攝的永
寧寺。
中國雲南省，瀘沽湖

4 月 APR

星期五　廿四

聯合國有六種官方語言：阿拉伯語、華語、
英語、法語、俄語、西班牙語。全世界使
用這六種語言的人數加起來有 30 億。

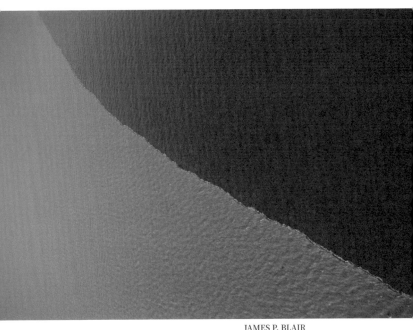

JAMES P. BLAIR
雅爾丁河和喀本塔利亞灣的水域形成一
條對比鮮明的分界線。
澳洲昆士蘭，約克角半島

15

4月 APR

星期六　廿五

S.O.S. 是國際通用的摩斯電碼求救信號，
以「三短、三長、三短」的聲音或光線來
表示。

JAMES L. STANFIELD
從黃石國家公園的密涅瓦露台地底下冒
出來的石灰質，在地面的岩石上結成一
層堅硬的外殼。
美國懷俄明州，猛獁溫泉

16

4 月 APR

星期日　廿六

掃碼看 海嘯

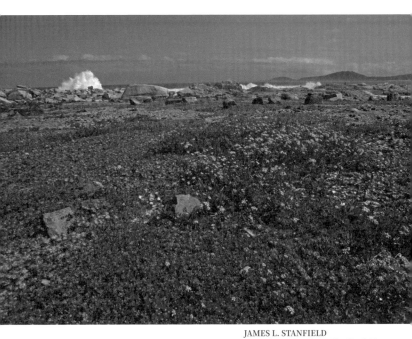

JAMES L. STANFIELD
馬庫斯島上的岩石地面開滿野花,像鋪
了一層地毯。
南非共和國,西海岸國家公園

17

4 月 APR

星期一　廿七

北極熊和其他種類的熊不同,如果食物充
足就不會冬眠,除了懷孕的母北極熊之外。

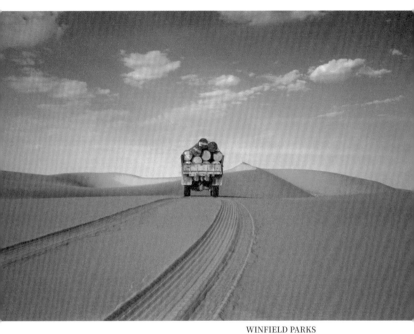

WINFIELD PARKS
一輛卡車在沙地留下輪胎痕跡，駛入杳
無人跡的沙漠。
沙烏地阿拉伯

18

4 月 APR

星期二　廿八

 非洲象不論雌雄都有象牙，亞洲象只有公
象才有象牙。

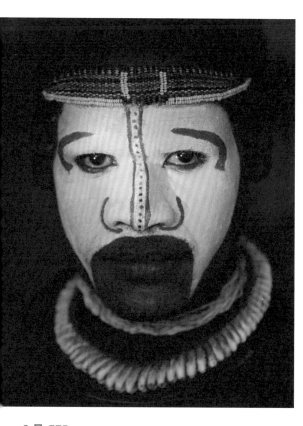

JODI COBB
住在高地的胡里族假髮人
（Huli Wigmen）戴著深色
假髮，臉上塗滿黃 、紅、白
色顏料。
巴布亞紐幾內亞

2 月 FEB

星期三　廿九

河馬可以在水面下閉氣 30 分鐘，牠的
眼睛有一層膜，在水下也能睜著眼睛看
東西。

19

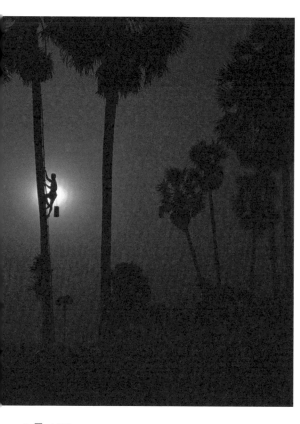

THOMAS J.
ABERCROMBIE
採集棕櫚糖的工人從糖棕樹
（toddy）上爬下來，在日落
前形成剪影。
柬埔寨，貢布

4 月 APR

星期四　三月初一

穀雨

野生的香蕉樹能長到 9 公尺高，差不多是
三層樓高。

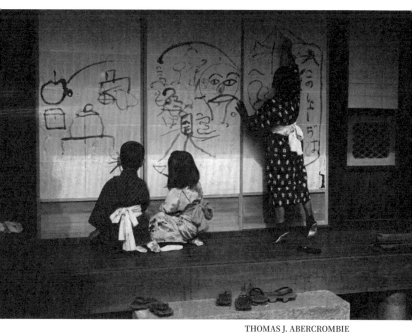

THOMAS J. ABERCROMBIE
孩子在和室門的障子紙上畫圖，這些紙
已經準備換新紙了。
日本

4月 APR

星期五　初二

已知史上第一間室內廁所出現在公元前 2350
年的一座宮殿內，地點在今天的伊拉克。

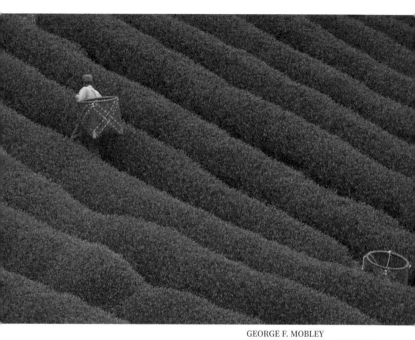

GEORGE F. MOBLEY
採茶者低頭走在茶園裡一排排茂密的茶樹之間。
日本本州，奈良

22

4月 APR

星期六　初三

大約 4600 年前出現在今天祕魯卡拉爾（Caral）一帶的文明，是目前已知美洲最早的文明。

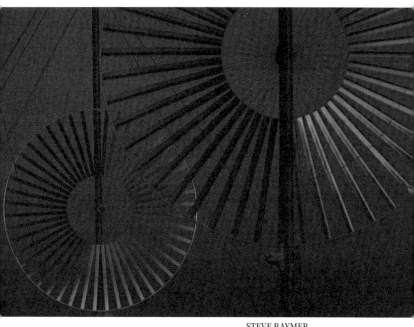

STEVE RAYMER
俄克拉荷馬州立大學的超高速渦輪機，
鋁製葉片符合空氣動力學形狀。
美國俄克拉荷馬州

23

4月 APR

星期日　初四

掃碼看 地球

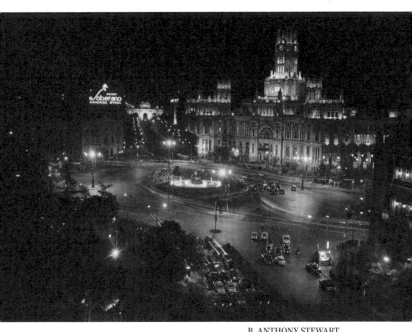

B. ANTHONY STEWART
高大氣派的郵電局建築正對著一座噴
泉和繁忙的大馬路。
西班牙，馬德里

4月 APR

星期一 初五

💡 埃及擁有世界聞名的金字塔，但蘇丹境內
的金字塔比埃及更多。

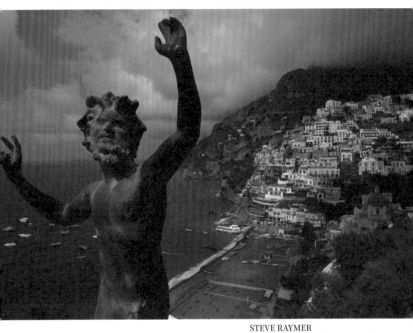

STEVE RAYMER
義大利南部阿瑪菲海岸上的一座塑像，
背景是依山傍海的美麗小鎮：波西塔諾
（Positano）。
義大利

4 月 APR

星期二　初六

美國白宮於 1800 年完工，直到南北戰爭結
束前，一直是全美最大的房屋建築。

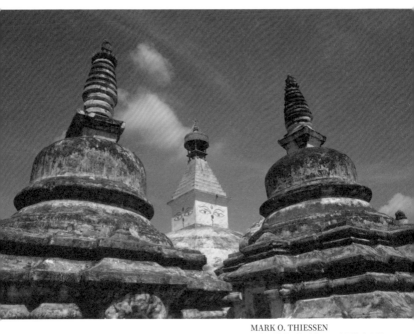

MARK O. THIESSEN
三座佛塔並列在晴空下，中間的白色佛
塔上畫了佛眼的圖案。
尼泊爾，加德滿都谷，帕坦

26

4 月 APR

星期三　初七

美國第 31 任總統胡佛是唯一一位能說華語
的美國總統，曾為自己取了漢文名：胡華。

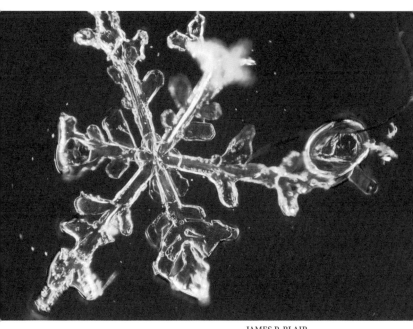

JAMES P. BLAIR
雪花特寫。科學家研究發現雪花的形狀
可分成 39 類，與形成時的溫度和溼度
有關。
棚內照

27

4月 APR

星期四　初八

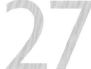 位於今天柬埔寨的吳哥窟寬度超過24公里，
建於 12 世紀初，是印度教的神廟建築群。

MARY E. EATON (artist)
幾種乳酪。乳酪含有微量可能會上癮的
物質：酪蛋白。
棚內照

28

4月 APR

星期五　初九

💡 倫敦塔上隨時都養著至少六隻烏鴉，因為
傳說要是有烏鴉離開，倫敦塔就會崩塌。

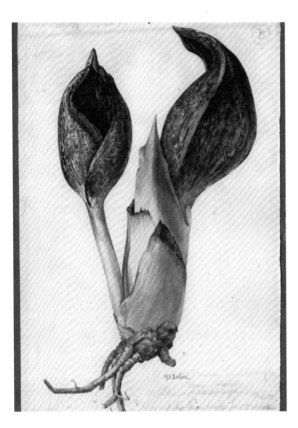

BRUCE DALE
分布在東亞和北美洲的臭菘
（*Symplocarpus foetidus*）
開花的姿態。
地點不詳（畫作）

4月 APR

星期六　初十

全世界遊客最多的博物館是巴黎的羅浮
宮，每年有 1000 萬人前往參觀。

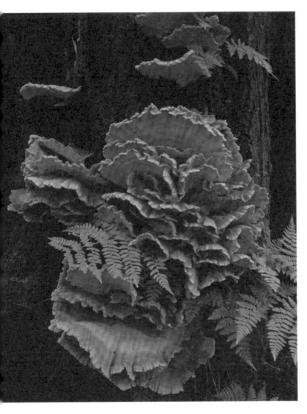

BRUCE DALE
雷維雅希赫多島（Revillagi-
gedo Island）上生長在樹幹
上的硫色絢孔菌（*Laetiporus
suphureus*）。
美國阿拉斯加，亞力山大群
島

掃碼看 暗宇宙

4月 APR
星期日 十一

30

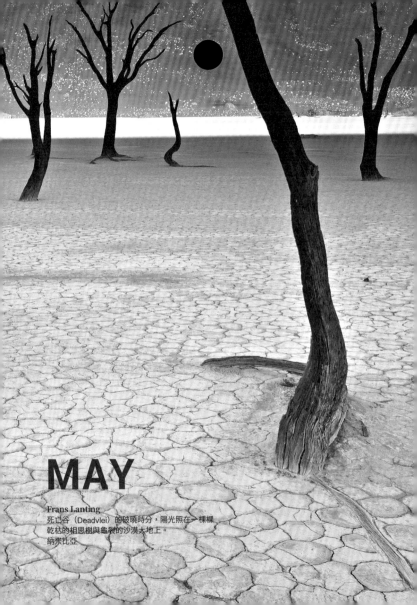

MAY

Frans Lanting
死亡谷（Deadvlei）的破曉時分，陽光照在一棵棵
乾枯的相思樹與龜裂的沙漠大地上。
納米比亞

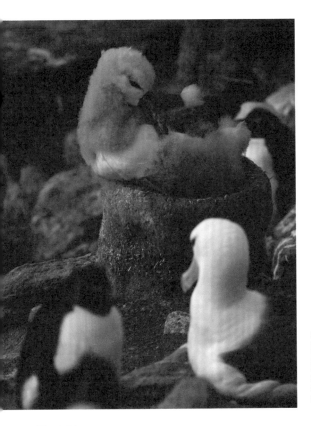

5月 MAY
星期一 十二

地熱資源豐富的冰島至今仍有一種習慣，會在間歇泉附近的地上挖洞烤麵包或蛋糕。

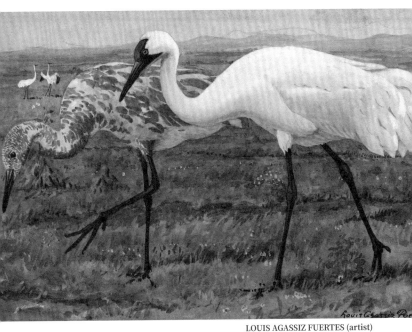

LOUIS AGASSIZ FUERTES (artist)
圖中的兩隻美洲鶴，白毛有紅冠的是成鳥，淡褐色的是雛鳥。在 1940 年代曾瀕臨滅絕，如今數量正在緩慢回升中。地點不詳（畫作）

5月 MAY

星期二　十三

 撒哈拉沙漠會因氣候變遷而週期性地從密林變成沙漠，再變成密林，間隔約 2 萬 3000 年。

2

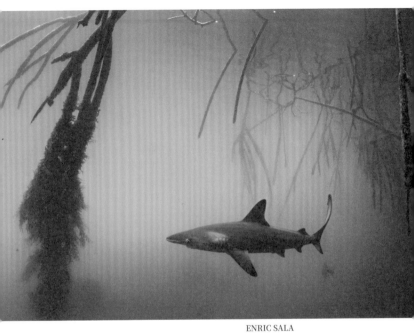

ENRIC SALA
一條烏翅真鯊（*Carcharhinus mela-nopterus*）游過伊沙貝拉島混濁的紅樹林淺水區。
厄瓜多，加拉巴哥群島

3

5月 MAY
星期三　十四

美國華盛頓的國會圖書館是全世界最大的圖書館，書架總長合計 850 公里。

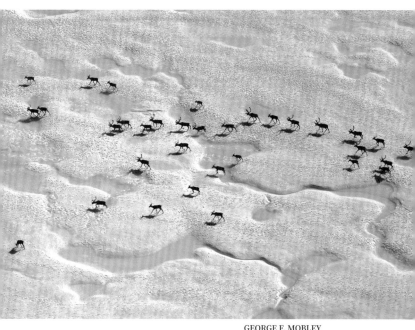

GEORGE F. MOBLEY
北極國家野生動物保護區（Arctic National Wildlife Refuge）的北美馴鹿集體遷徙到繁殖地。
美國阿拉斯加州

4

5月 MAY
星期四 十五

史上最高里程數的汽車是一輛 1996 年出廠的 VOLVO，累積里程達 482 萬 7900 公里，相當於往返地球和月球六趟。

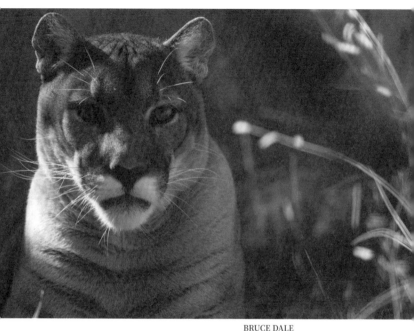

BRUCE DALE
美洲獅（*Felis concolor*）特寫。美洲獅和獅都是貓科動物，但美洲獅屬於貓亞科，獅則屬於豹亞科。
美國新墨西哥州

5月 MAY

星期五　十六

小寒

獨角仙能舉起比自己重 850 倍的東西，以這個比例而言，是世界上最強壯的動物。

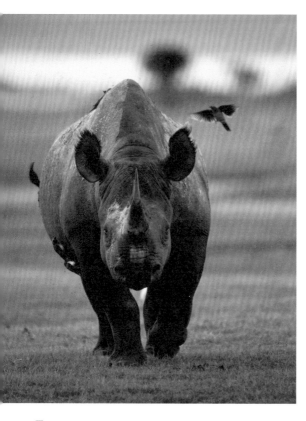

5月 MAY

星期六　十七

立夏

💡 中國大蜆可以長到 1.8 公尺，是世界上
最大的蟆蝘。

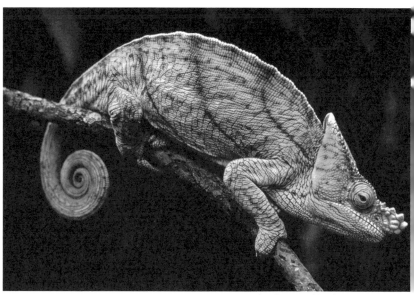

National Geographic Channel
棲息在樹枝上的非洲特有原生種海帆變
色龍（*Trioceros cristatus*）。
馬達加斯加

7

5月 MAY
星期日　十八

掃碼看　氙元素

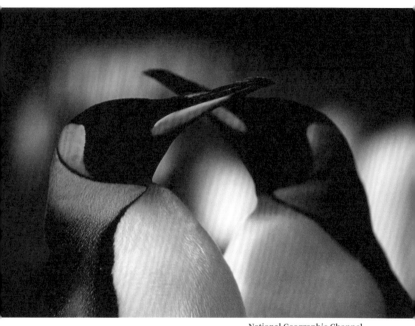

National Geographic Channel
一對正在求偶的國王企鵝（*Aptenodytes patagonicus*）深情地互相注視。
南喬治島，聖安德魯斯灣

5月 MAY

星期一　十九

地球形狀略扁，因此地表離太空最近的地點並非聖母峰，而是厄瓜多海拔 6000 多公尺的欽博拉索山。

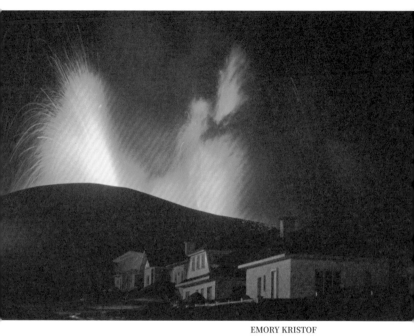

EMORY KRISTOF
教堂山（Kirkjufell）在韋斯特曼納埃亞
爾鎮（Vestmannaeyjar）上空噴發。
冰島，西曼納群島，赫馬島

5月 MAY
星期二　二十

 全世界最大群的野生駱駝生活在澳洲，估
計超過 75 萬頭。

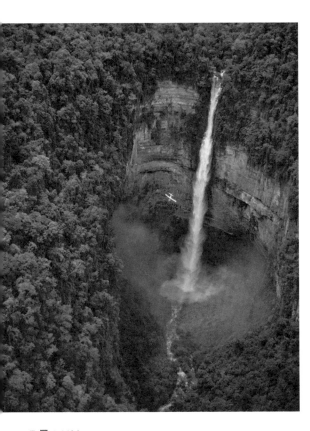

LOREN A. MCINTYRE
瀑布往阿普里馬克河（Apu-rimac River）的一條支流傾瀉而下。
祕魯

5月 MAY
星期三　廿一

瘧蚊是人類以外全世界最致命的生物，
透過傳播瘧疾每年殺死超過 100 萬人。

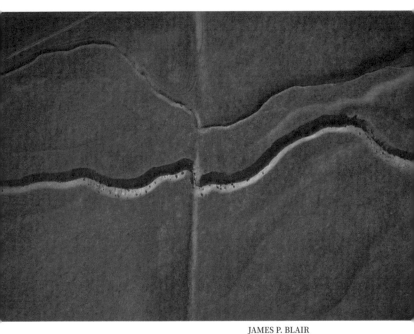

JAMES P. BLAIR
喀里索平原（Carrizo Plain）上聖安德魯斯斷層通過之處的蜿蜒溪流。
美國加州

11

5月 MAY

星期四　廿二

豬鼻蝠體重只有兩公克，是世界上最小的哺乳動物。

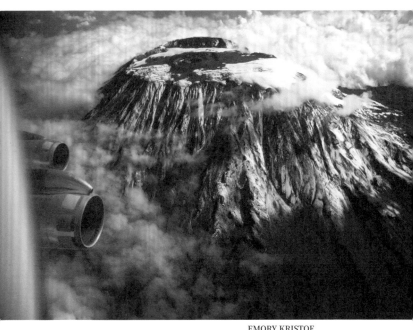

EMORY KRISTOF
從飛機上觀賞海拔 5895 公尺的非洲第
一高峰吉力馬札羅山。
坦尚尼亞

12

5月 MAY

星期五　廿三

有些埃及木乃伊的牙齒周圍有金屬箍,可
能是當時的牙齒矯正器。

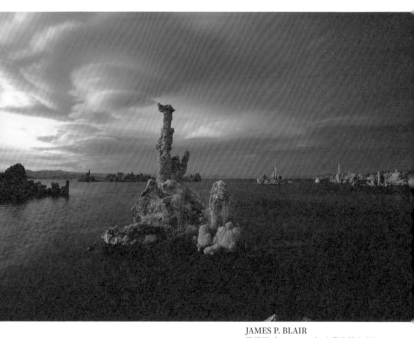

JAMES P. BLAIR
莫諾湖（Mono Lake）上矗立著由多孔
碳酸鈣形成的石灰華柱。
美國加州

13

5月 MAY

星期六　廿四

 牙齒上的牙菌斑包含了超過 300 種細菌。

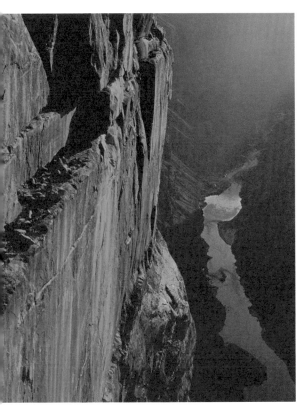

BRUCE DALE
流經大峽谷國家公園北環
的托洛威普眺望點（Toro-
weap Overlook）下方的科
羅拉多河。
美國亞利桑那州

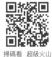
掃碼看 超級火山

5月 MAY
星期日 十八

14

SAM ABELL
康貝爾港國家公園（Port Campbell
National Park）的海崖因侵蝕而外露的
沉積層。
澳洲維多利亞州

5月 MAY

星期一　廿六

1960 年 5 月 22 日智利發生芮氏規模 9.5
的地震，是觀測史上最大的地震。

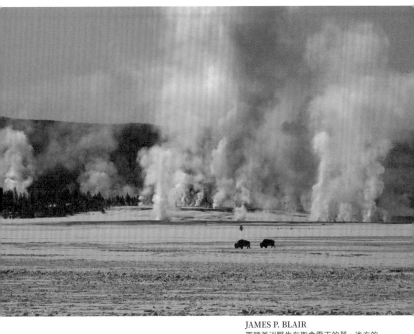

JAMES P. BLAIR
兩頭美洲野牛在取食雪下的草，後方的
下間歇泉盆地（Lower Geyser Basin）
底下冒出好幾道蒸汽。
美國懷俄明州，黃石國家公園

5月 MAY

星期二　廿七

史上死亡人數最多的地震發生於明朝嘉靖
三十四年（公元 1556 年）的陝西省，據《明
史》記載有 83 萬人死亡。

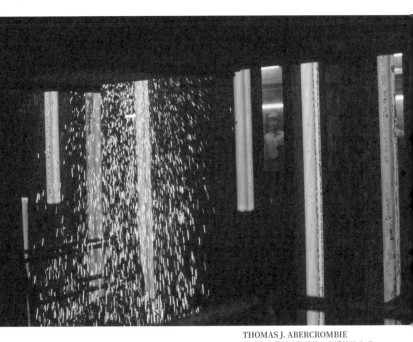

THOMAS J. ABERCROMBIE
煉鋼廠人員透過監視器,用遙控的方式
切割熾熱的鋼條。
日本,神戶

5月 MAY
星期三　廿八

地球上平均每年都會有一場芮氏規模 8 以
上、15 次規模 7 以上的地震。

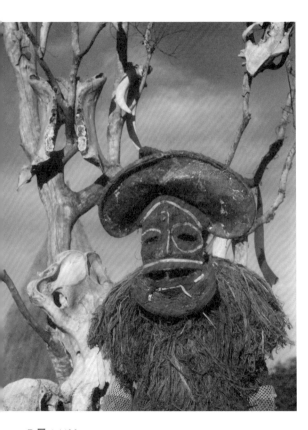

VOLKMAR K. WENTZEL
一個戴面具的紹奎族人
（Chokwe）站在一棵掛著
骸骨的樹旁。
安哥拉，棟多附近

5月 MAY

星期四　廿九

美國是全世界龍捲風最多的國家，每年
平均有 1000 個；第二多的加拿大只有
100 個。

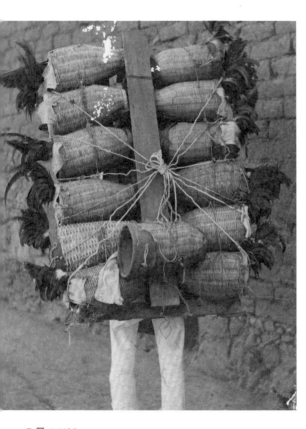

HARRIET CHALMERS ADAMS
一個人把一簍簍的鬥雞綁在背架上背著走。
墨西哥

5月 MAY

星期五　四月初一

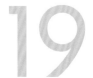

與公元 1 年相比，如今每年的時間已多了 10 秒鐘。

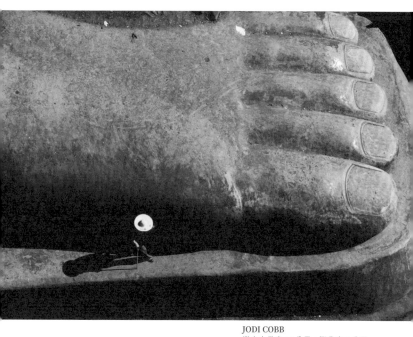

JODI COBB
樂山大佛高 71 公尺，腳背寬 9 公尺，
照片的白點是站在大佛腳邊的人。
中國四川省

20

5 月 MAY

星期六　初二

 有史記載的最早年份是公元前 4236 年，這
一年創建了埃及曆。

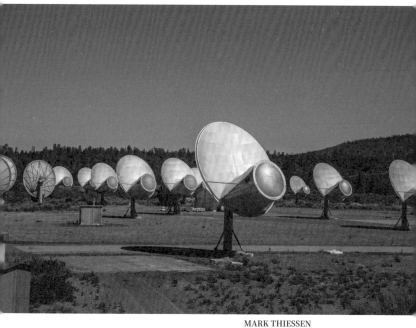

MARK THIESSEN
專門用於天文觀測並同時搜尋外星文明
的無線電干涉儀：艾倫望遠鏡陣列（The
Allen Telescope Array）。
美國加州，哈特溪

21

5月 MAY

星期日　初三
小滿

掃碼看 人類起源

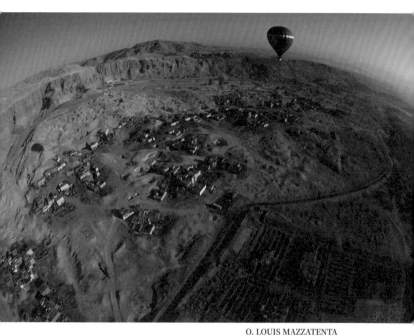

O. LOUIS MAZZATENTA
一個熱氣球飛越底比斯古城（The-bes），這是古埃及中王國與新王國時代的首都。
埃及

5月 MAY

星期一　初四

公元 2000 年這一年的確實時間長度是 365 天 5 小時 48 分鐘 45 秒。

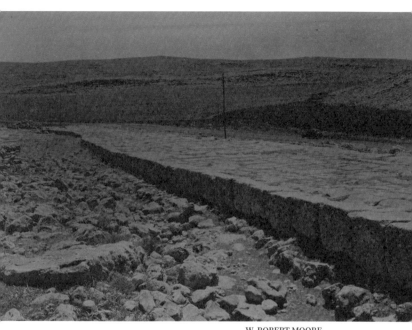

W. ROBERT MOORE
介於阿勒坡和安提奧切中間的一段古羅
馬道路。
敘利亞

23

5月 MAY

星期二　初五

早期羅馬曆的一年是 304 天，公元前 713
年調整成 355 天，到公元前 46 年採行儒略
曆，才改成 365 天。

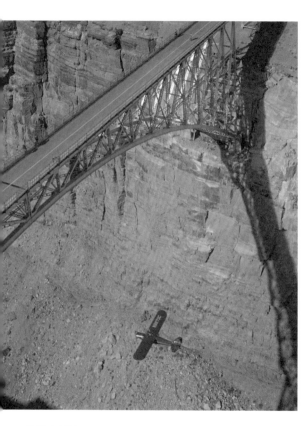

VOLKMAR K. WENTZEL
一架探礦飛機從河流上方大約 142 公尺的納瓦荷橋底下鑽過。
美國亞利桑那州

5月 MAY

星期三　初六

如今大部分國家採用的格里曆（Gregorian calendar，即公曆或新曆）在 1582 年頒行，是對儒略曆一千多年來累積誤差的修正。

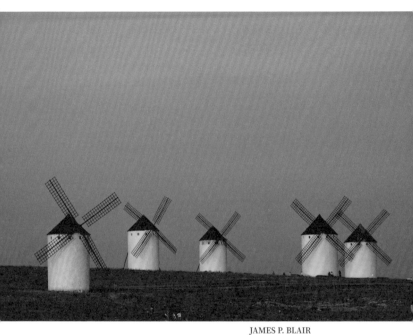

JAMES P. BLAIR
坎波克里普塔納（Campo De Crip-
tana）草原上的五座老式碾穀風車，有
白牆和深色的格柵扇葉。
西班牙，曼查

25

5月 MAY

星期四 初七

大多數天主教國家在 1582-1584 年間即改
用格里曆，英國和北美十三州是 1752 年，
日本是 1873 年；而俄羅斯正教和東方基督
教在計算宗教節日時仍使用儒略曆。

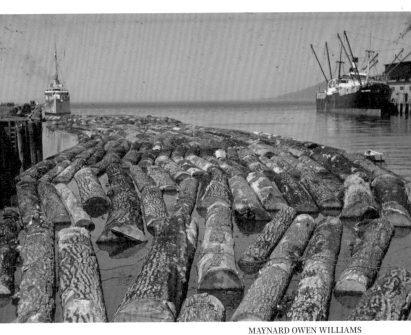

MAYNARD OWEN WILLIAMS
原木漂浮在哥倫比亞河上，和貨船擦身
而過，往下游流去。
美國

5月 MAY

星期五　初八

 早期的中國曆（陰曆）、希臘曆和猶太曆，
都是每年 354 天，在某些月份補上短少的
天數。

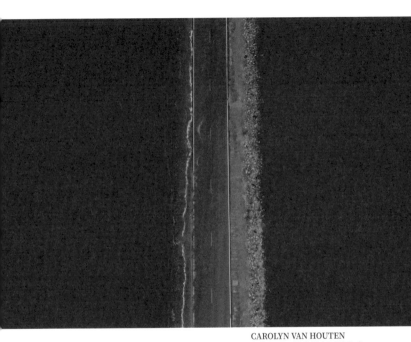

CAROLYN VAN HOUTEN
空拍圖顯示通往尚查爾斯島（Isle de
Jean Charles）的島路（Island Road）
周邊幾乎都被海水淹沒。
美國路易斯安納州

5 月 MAY
星期六　初九

 格里曆到公元 4909 年將達到一天的誤差。

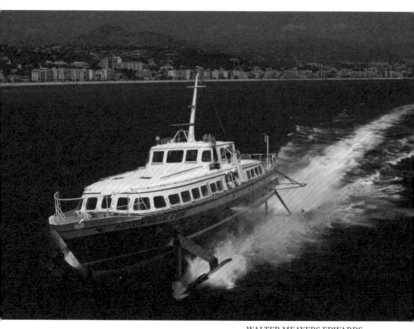

WALTER MEAYERS EDWARDS
水翼船掠過海面，後方是蔚藍海岸和阿爾卑斯山。
法國，尼斯海岸外

28

5 月 MAY

星期日　初十

掃碼看　氣候變遷

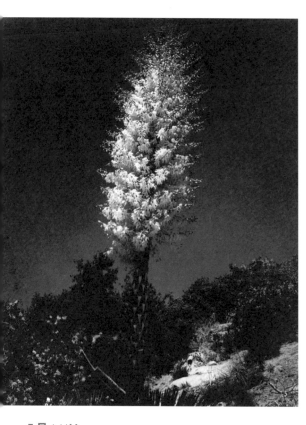

E. B. GRAY
威爾孫山（Mount Wilson）
的山坡上一株盛開的絲蘭，
這是美國西南部乾燥地帶的
常見植物。
美國加州，聖加布里艾爾山
脈

5月 MAY

星期一 十一

發生在 19 世紀中葉的愛爾蘭大飢荒，是
因為馬鈴薯受真菌感染產量大減；這段
時間逃離愛爾蘭的人大部分移民到美國。

29

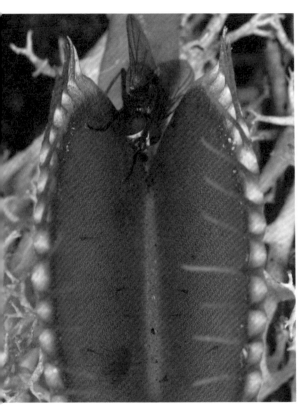

PAUL ZAHL
一隻蒼蠅踩在捕蠅草邊緣長
滿刺的紅色葉肉上。
美國,華盛頓哥倫比亞特區

5月 MAY
星期二 十二

1347-1352 年的第二次鼠疫大流行,即
黑死病,是史上致死人數最多的流行病,
造成至少三分之一的歐洲人口死亡。

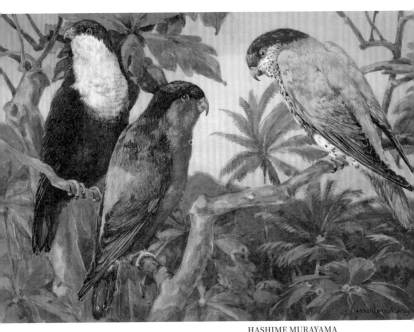

HASHIME MURAYAMA
這幅畫描繪三隻華麗吸蜜鸚鵡停棲在樹枝上，牠細長的舌頭上有刷狀的毛，可深入花朵取得食物。
地點不詳（畫作）

31

5月 MAY

星期三　十三

 在 COVID-19 疫情之前，每年致死人數最多的流行病是結核病。

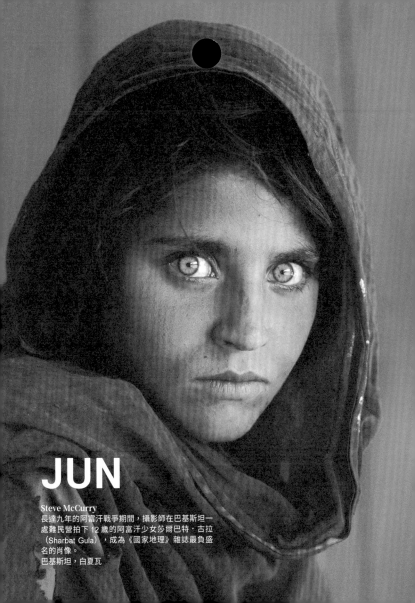

JUN

Steve McCurry
長達九年的阿富汗戰爭期間，攝影師在巴基斯坦一
處難民營拍下 12 歲的阿富汗少女莎爾巴特‧古拉
（Sharbat Gula），成為《國家地理》雜誌最負盛
名的肖像。
巴基斯坦，白夏瓦

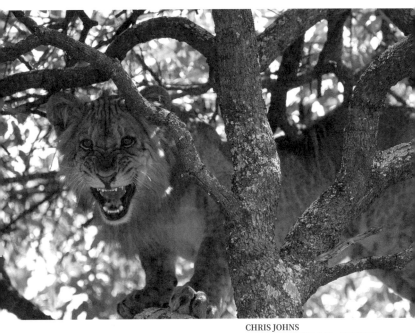

CHRIS JOHNS
一頭母非洲獅在樹上休息，露出像在咆哮的表情。
非洲，尚比西河

1

6月 JUN
星期四　十四

史上第一支腕表是 1868 年瑞士製表商百達斐麗為匈牙利伯爵夫人 Koscowicz 製作的，要用鑰匙才能上發條。

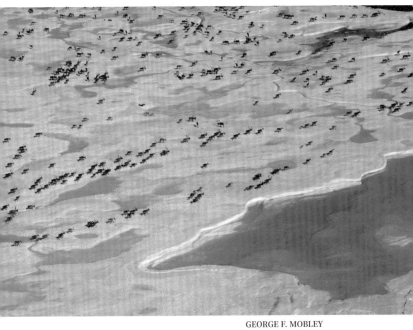

GEORGE F. MOBLEY
北極國家野生物保護區的葛氏馴鹿
（*Porcupine caribou*）成群遷徙到每年
春季的繁殖場。
美國阿拉斯加州，布魯克斯嶺

2

6月 JUN
星期五　十五

 中國國土橫跨五個時區，但使用單一時區
制，北京上午十點時，西藏的太陽才剛升
起，但是西藏的時鐘同樣顯示北京時間。

BATES LITTLEHALES
白臀葉猴（*douc langur*）
是原產於印度支那的瀕危物
種。
美國加州，聖地牙哥動物園

6 月 JUN

星期六　十六

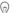 北京時間並非由北京發出，而是從靠近
中國國土中心點的陝西省渭南市。

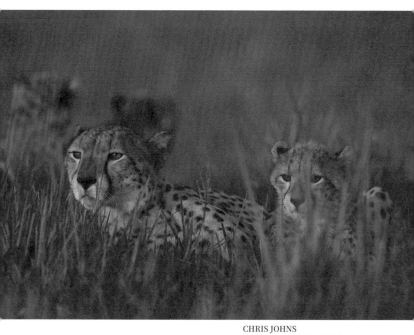

CHRIS JOHNS
一群獵豹在奧卡凡哥三角洲（Okavango Delta）的草叢中休息。
非洲，波札那

4

6月 JUN
星期日　十七

掃碼看　流感病毒

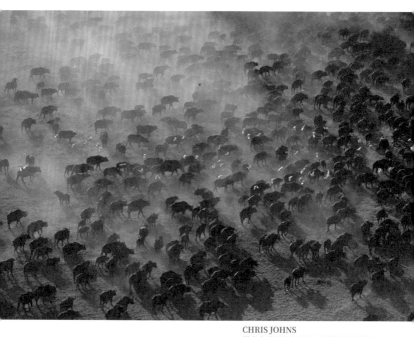

CHRIS JOHNS
從空中俯視奧卡凡哥三角洲上的非洲水牛；許多最瀕危的大型哺乳動物都生活在這個三角洲。
非洲，波札那

5

6月 JUN

星期一　十八

小寒

因為地球自轉的速度逐漸變慢，在恐龍時代，一天只有 23 小時。

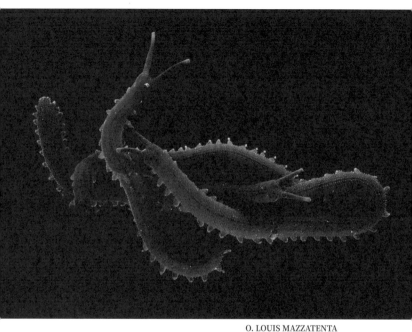

O. LOUIS MAZZATENTA
四隻俗稱天鵝絨蟲的有爪動物（ony-chophorans）纏繞在一起。
德國，漢堡大學

6

6月 JUN

星期二 十九

芒種

 如果地球至今的歷史是 24 個小時，人類是在午夜前 40 秒才出現。

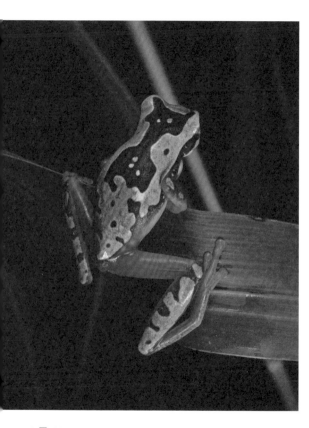

PAUL ZAHL
一隻坐在葉子上的沙漏樹蛙
（*Dendropsophus ebracca-
tus*），牠的背上有類似沙漏
形狀的深色圖案。
哥斯大黎加

6月 JUN
星期三 二十

 美國踢踏舞者麥可·佛萊利（Michael
Flatly）是全世界踢踏速度最快的人，
每秒可踢 35 下。

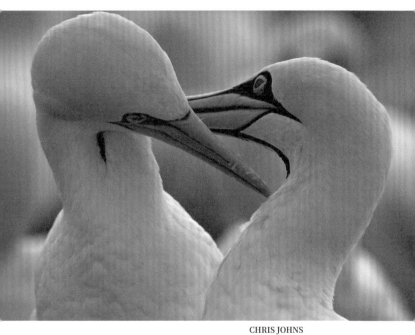

CHRIS JOHNS
馬爾加斯島（Malgas Island）上的南非
鰹鳥在互相理毛。
南非共和國，西海岸國家公園

8

6月 JUN
星期四　廿一

 海馬寶寶是從公海馬的育兒囊裡生出來的。

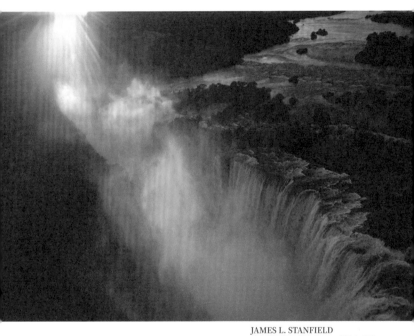

JAMES L. STANFIELD
維多利亞瀑布從大約 106 公尺高處往一
個狹窄的峽谷急墜而下。
辛巴威

9

6月 JUN
星期五　廿二

大多數的海馬都會變色,好隱身在的珊瑚
或植物之間,躲避捕食者。

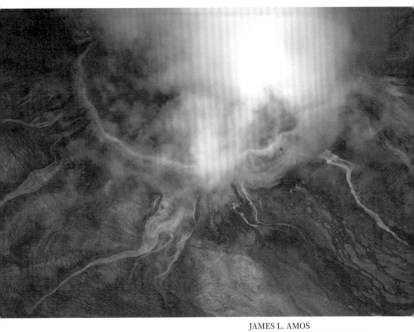

JAMES L. AMOS
從低空俯視半個大稜鏡溫泉（Grand Prismatic Spring），長了許多藍綠色藻類的水池上方冒出雲霧般的蒸汽。
美國懷俄明州，黃石國家公園

10

6月 JUN

星期六　廿三

 藍鯨每天要吃 5 公噸的磷蝦。

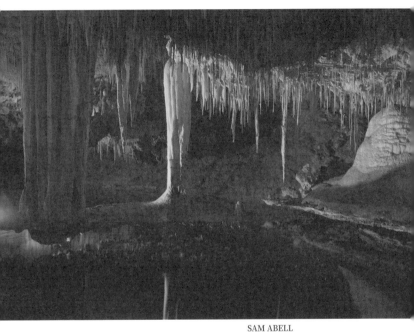

SAM ABELL
澳洲一處海岸地帶的石灰岩洞，這是長
期受到流水侵蝕的結果。
澳洲

11

6月 JUN
星期日　廿四

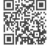

掃碼看　海洋

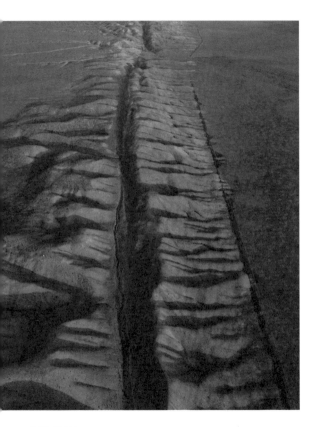

JAMES P. BLAIR
聖安德魯斯斷層切穿了洛杉磯北方大約 160 公里處的喀里索平原（Carrizo Plain）。
美國加州

6月 JUN

星期一　廿五

北極的冰層下沒有陸地，南極冰層下則是一個大陸塊。

12

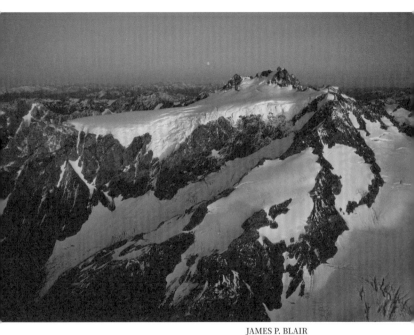

JAMES P. BLAIR
夕陽落在美國西岸海岸山脈白雪覆蓋的
奧林帕斯峰上。
美國，華盛頓州

13

6月 JUN

星期二 廿六

 河馬的汗會變成深橘紅色的，看起來像流
血。

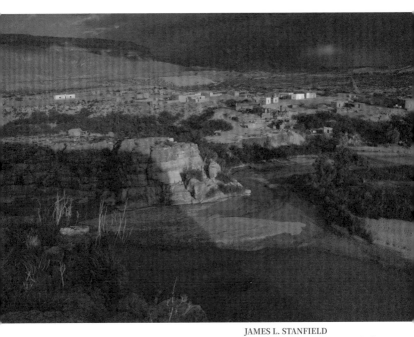

JAMES L. STANFIELD
在陽光普照的波奎亞斯（Boquillas）背後的卡門山脈，有一場風暴正在醞釀中。
墨西哥，科亞維拉州

6月 JUN

星期三　廿七

喜馬拉雅跳蛛能在海拔 6500 公尺高的棲地生存，專吃被風吹上來的冰凍昆蟲。

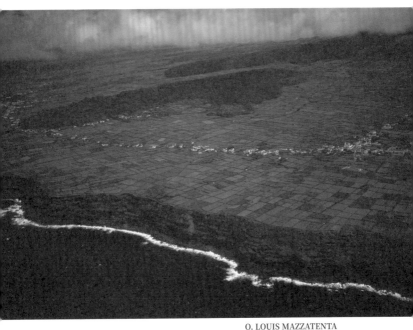

O. LOUIS MAZZATENTA
特塞拉島（Terceira Island）位於里斯本西邊約 1500 公里的大西洋上，是亞述群島的第三大島。
葡萄牙

6月 JUN
星期四　廿八

瞬間降雨量最高的世界紀錄在美國馬里蘭州，60 秒內降雨量超過 2.5 公釐。

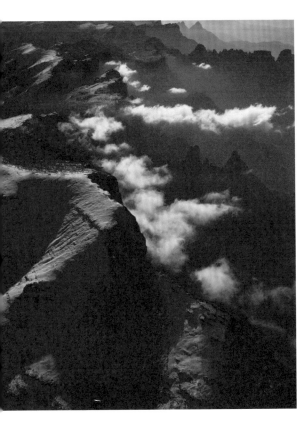

JAMES P. BLAIR
位於南非和賴索托的龍山山
脈（Drakensburg Range）
全長超過 1100 公里。
南非

6月 JUN

星期五　廿九

太陽的直徑大約是月球的 400 倍，而太
陽與地球的距離也大約是月球與地球距
離的 400 倍，所以在地球上看，太陽與
月球差不多大。

16

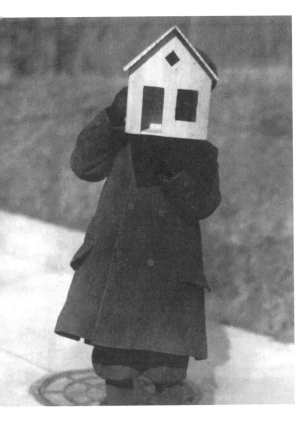

BELL FAMILY (submitter)
發明家亞歷山大·葛拉漢·貝爾（Alexander Graham Bell）的孫子梅維爾·貝爾·格羅夫納（Melville Bell Grosvenor）透過玩具屋往外窺看。
地點不詳

6月 JUN
星期六 三十

智利的阿里卡（Arica）幾乎終年無雨，曾經連續 173 個月沒有下雨，整整超過 14 年。

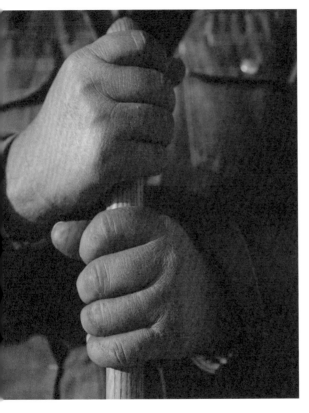

SAM ABELL
67 歲的湯瑪斯·阿科斯塔
(Thomas Acosta) 雙手握
著鏟子。他是 19 世紀契
瓦瓦州長路易斯·泰拉
薩斯(Luis Terrazas) 故居
聖地牙哥莊園(Hacienda
Santiago)的管理員。
墨西哥，契瓦瓦州

掃碼看 颶風

6月 JUN
星期日 五月初一

18

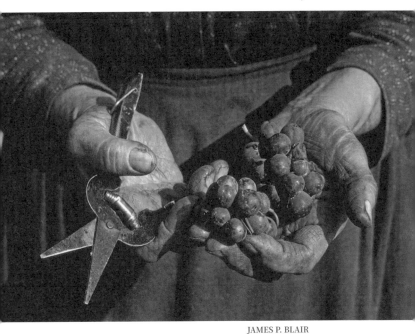

JAMES P. BLAIR
一位女性葡萄農拿著麝香葡萄和剪刀；
麝香葡萄是世界上最古老的釀酒葡萄之
一。
斯洛伐克，莫德拉

19

6月 JUN

星期一　初二

鴨嘴獸是僅有的兩種卵生哺乳動物之一，
更是唯一有毒刺的哺乳動物。

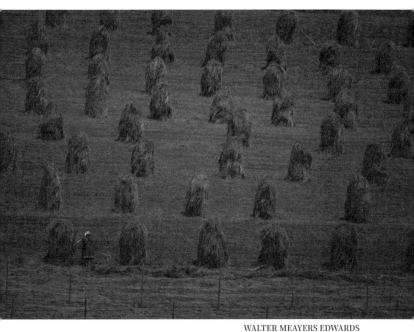

WALTER MEAYERS EDWARDS
田裡成排的乾草堆，一名農夫正在整理。乾草是曬乾的草料，以備餵食牲口之用。
奧地利，維辛

6月 JUN

星期二　初三

地球上最長的山脈是大西洋中洋脊，總長 6 萬 5000 公里，有 90% 都在海裡。

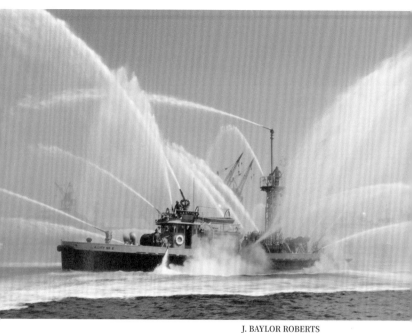

J. BAYLOR ROBERTS
加州海岸外的一艘消防船把水噴進太平
洋。
美國

6月 JUN

星期三　初四
夏至

💡 跳蚤的跳躍高度可達身體長度的 38 倍，起
跳速度之快相當於承受 100 個 G 力（戰鬥
機飛行員不靠特殊裝備最多只能承受 8 到 9
個 G 力）。

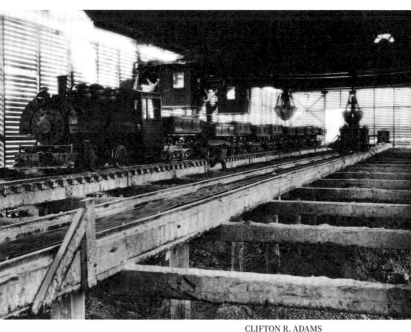

CLIFTON R. ADAMS
一列火車把阿塔普爾格斯（Attapulgus）
盛產的一種漂白土倒進儲存槽。
美國喬治亞州

22

6月 JUN

星期四　初五
端午節

 梵諦岡是全世界最小的獨立國家，國土完
全在義大利的羅馬市區內。

THOMAS J.
ABERCROMBIE
陽光透過阿曼森史考特站
（Amundsen-Scott Station）
冰凍的廊道，發出幽幽藍光。
南極洲

6月 JUN
星期五　初六

 美洲巨型仙人掌一株能儲存 750 公升的
水，因此能在沙漠中存活。

23

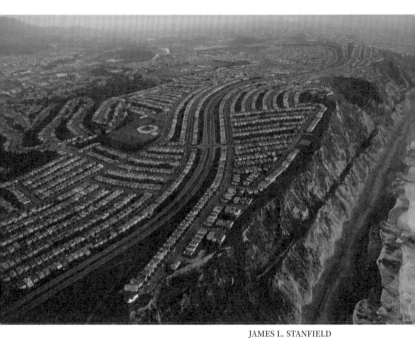

JAMES L. STANFIELD
聖安德魯斯斷層切過舊金山灣區的達利
城（Daly City）邊緣。
美國加州

24

6月 JUN

星期六　初七

💡 德州角蜥受到驚嚇時，會從眼睛裡的小孔
噴出全身三分之一的血液。

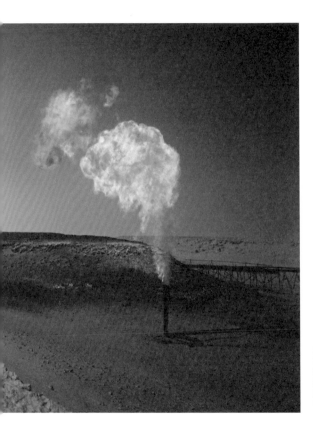

MAYNARD OWEN
ILLIAMS
在煉製石油時產生的有毒氣
體從輸送管的火焰中排放出
來。
沙烏地阿拉伯，札赫蘭附近

掃碼看 流星雨

6月 JUN
星期日 初八

25

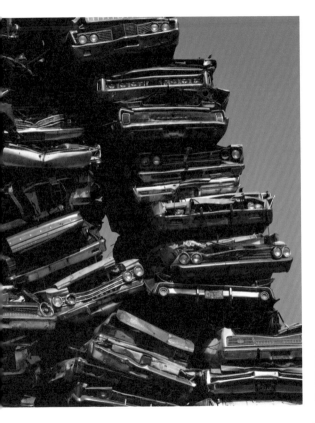

BRUCE DALE
在洛杉磯一處廢鐵場，壓扁的廢棄汽車高高地疊放在一起。
美國加州

6月 JUN

星期一　初九

26

 電鰻放電的電壓是家用插座的五倍。

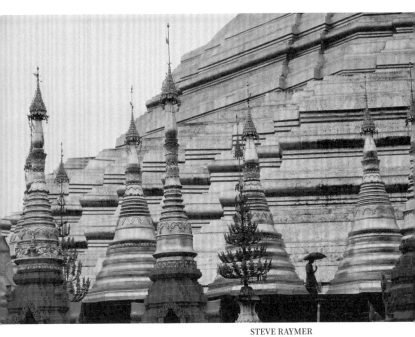

STEVE RAYMER
98 公尺高的的仰光大金塔和四周環繞的
寶塔群,這是緬甸最重要的佛教建築。
緬甸,仰光

6月 JUN

星期二　初十

💡 世界上所有螞蟻的重量和全世界人口的重
量差不多。

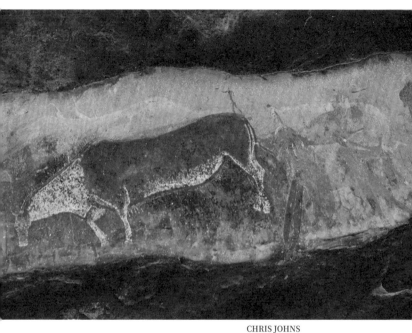

CHRIS JOHNS
巨人城堡公園（Giant's Castle Park）
的一幅壁畫，描繪桑人正在獵殺一隻大
型有蹄類動物。
南非共和國

28

6月 JUN

星期三 十一

 世界上最高的樹種是加州紅杉（*Sequoia sempervirens*），高度超過 110 公尺。

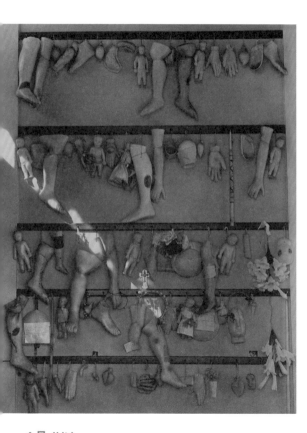

JACOB J. GAYER
一個工具間的牆上掛滿了娃
娃和玩具的零件。
地點不詳

6月 JUN

星期四 十二

大王花（Rafflesia）是世界上最大的花，
生長在東南亞雨林，花的寬度超過 1 公
尺，重達 10 公斤。

MARK THIESSEN
動物標本師的常用工具組和準備剝製的
標本。
棚內照

6月 JUN

星期五 十三

夏威夷王國在 1810 年建立，歷經八位君
主，在 1893 年被政變推翻，1898 年成為
美國領地，1959 年透過公投正式成為美國
第 50 州。

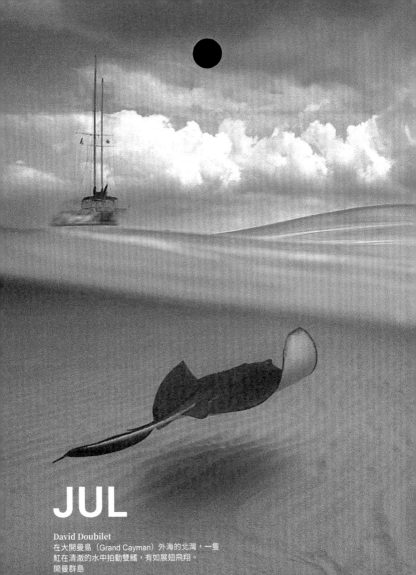

JUL

David Doubilet
在大開曼島（Grand Cayman）外海的北灣，一隻
虹在清澈的水中拍動雙鰭，有如展翅飛翔。
開曼群島

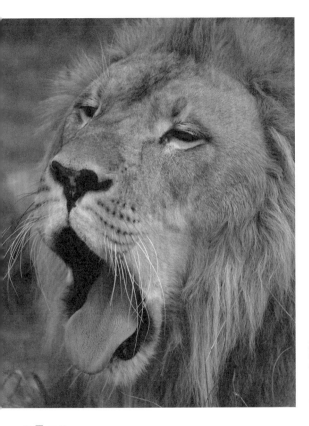

JOSEPH H. BAILEY
獅子國野生動物園（Lion
Country Safari）裡，一頭
昏昏欲睡的雄獅正在打呵
欠。
美國佛羅里達州，棕櫚灘

7月 JUL

星期六　十四

梵蒂岡的聖彼得大教堂是基督教世界最
大的教堂，有九十多位去世的教宗長眠
於此，但它並非教宗的主教座堂。

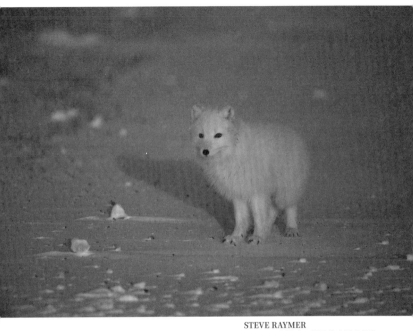

STEVE RAYMER
北極狐是北極凍原常見的小型犬科動物,目前瀕危風險已顯著提高。牠在雪地裡有天然的保護色。
阿拉斯加州,普魯德荷灣

2

7 月 JUL
星期日　十五

掃碼看 空汙

CHARLES MARTIN
一組天蛾標本。天蛾科有大
約 1450 個種，分布在世界
各地，但熱帶地區最多。
棚內照

7月 JUL

星期一　十六

位於沙烏地阿拉伯麥加的禁寺是全世界
最大的清真寺，能容納 82 萬名朝聖者。

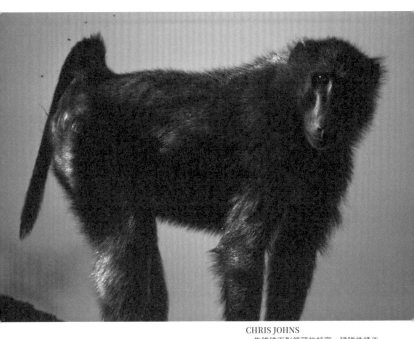

CHRIS JOHNS
一隻狒狒面對鏡頭的特寫。狒狒性情兇
猛，在肯亞經常會入侵民居，和當地居
民起衝突。
肯亞

7月 JUL

星期二　十七

4

 全世界大約有 4000 種蟑螂，只有 1% 會棲
息在人類的住家。

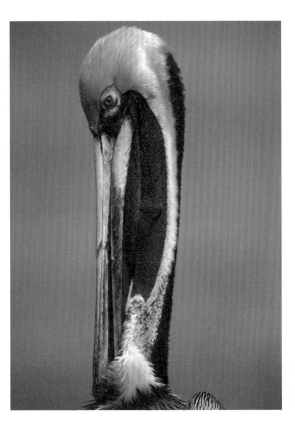

BATES LITTLEHALES
褐鵜鶘是路易斯安納州的州鳥，曾於 1970 年列入瀕危物種名單，2009 年時移除。
美國

7 月 JUL

星期三　十八

 科學家發現，在俄羅斯人造衛星上出生的太空蟑螂比在地球上的蟑螂更有活力，移動的速度也更快。

5

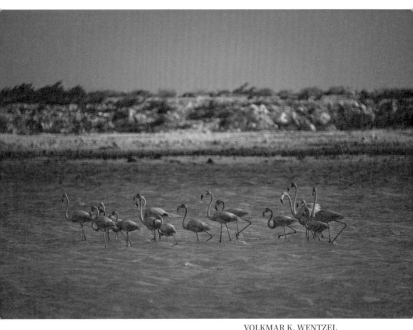

VOLKMAR K. WENTZEL
紅鸛站在鹽床附近的水池裡覓食。牠的
體色不是天生的,而是攝取的浮游生物
和藻類所含的物質造成。
荷屬安地列斯群島,波納爾島

7 月 JUL

星期四 十九

💡 蟑螂血是無色的,只有成年準備產卵的雌
蟑螂的血液才有顏色,有時是橘色的。

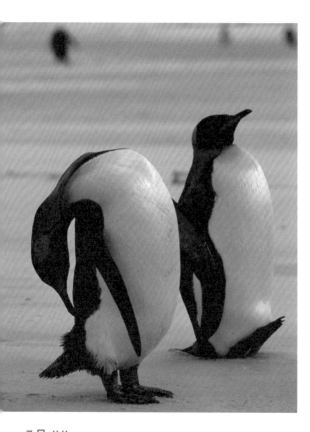

STEVE RAYMER
東福克蘭島上一隻國王企鵝站在牠同伴的旁邊理毛。國王企鵝是體型第二大的企鵝，僅次於皇帝企鵝。
英屬福克蘭群島

7月 JUL

星期五　二十

小暑

一朵雲可能是含有幾十億公斤的水，但不是所有的雲都會降雨。

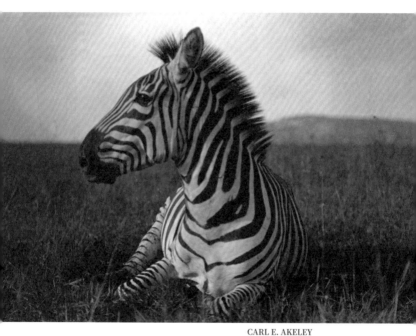

CARL E. AKELEY
一頭巴氏斑馬靜靜趴在非洲大地。牠們分布在草原、疏林、灌叢等有水源的地方，最高達海拔 4400 公尺。
肯亞，亞提平原

8

7 月 JUL

星期六　廿一

 地球表面隨時都有 60% 的面積被雲籠罩。

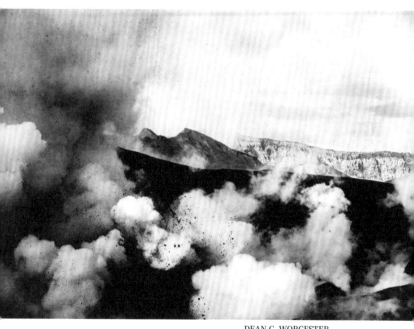

DEAN C. WORCESTER
1904 年塔阿爾火山（Taal Volcano）噴出氣態火山雲與巨礫。這是菲律賓第二活躍的火山，有 38 次爆發記錄。
菲律賓群島，火山島

9

7 月 JUL
星期日　廿二

掃碼看 革命

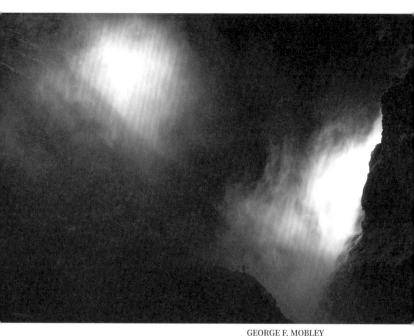

GEORGE F. MOBLEY
西夫勒瀑布（Sivlefossen Waterfall）衝激出來的強大水霧，使前景的觀賞者顯得渺小。
挪威

10

7月 JUL

星期一　廿三

一片雲的長度可達將近 1000 公里。

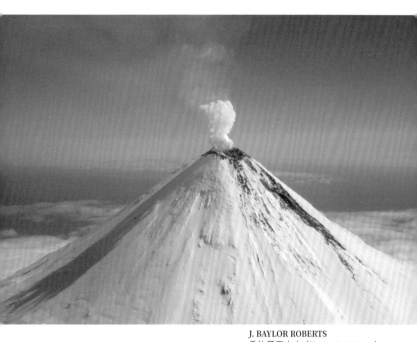

J. BAYLOR ROBERTS
希沙爾丁火山（Shishaldin Volcano）
是烏尼馬克島上的活火山，與菲律賓的
馬榮火山和日本富士山並稱為世界三大
最完美的火山錐。
美國阿拉斯加州，阿留申群島

11

7月 JUL

星期二 廿四

坦尚尼亞每年的動物大遷移都會橫越塞倫
蓋蒂平原，斑馬通常走在最前面，後面跟
著牛羚和瞪羚。

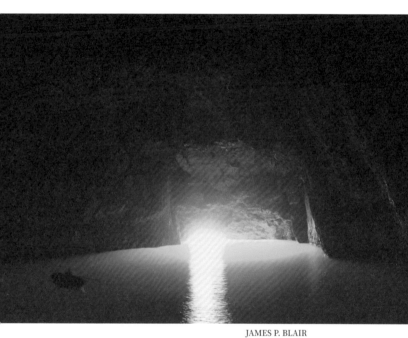

JAMES P. BLAIR
光線照進卡斯特洛里佐島（Kastellorizo Island）的藍洞。水面反射的陽光會照亮洞穴，形成奇幻美景。
希臘

12

星期三　廿五

 喜歡吃肉的紅臉地犀鳥生活在南非，會發出很像獅吼的叫聲。

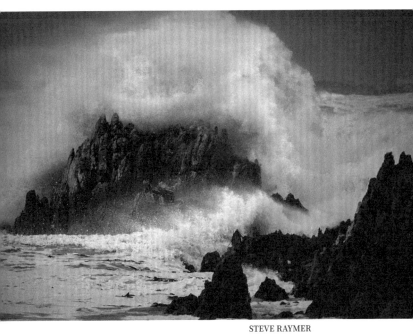

STEVE RAYMER
南大西洋的海浪拍打東福克蘭島的瑟夫
灣（Surf Bay），激起滔天巨浪。
英屬福克蘭群島

13

7月 JUL

星期四　廿六

山魈是世界上最大的猴子，分布在非洲森林區。

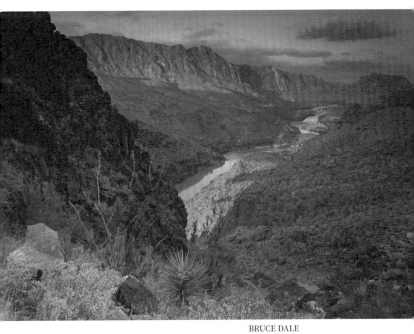

BRUCE DALE
從大彎牧場州立公園（Big Bend Ranch
State Park）的山頂看黎明破曉時的格蘭
德河。
美國德州

7月 JUL

星期五　廿七

14

💡 駱駝、長頸鹿和大象走路時都會「同手同
腳」，也就是同時移動同一側的兩條腿。

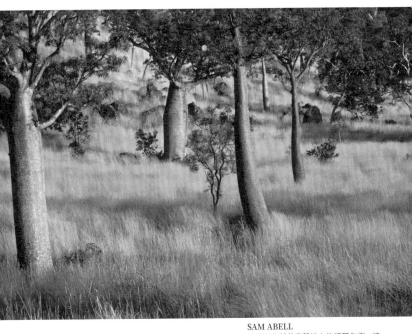

SAM ABELL
澳洲西北部茂密草地上的猴麵包樹，這
是澳洲唯一的猴麵包樹種。
澳洲

15

7月 JUL

星期六　廿八

 非洲灰鸚鵡能學會超過 700 個字彙。

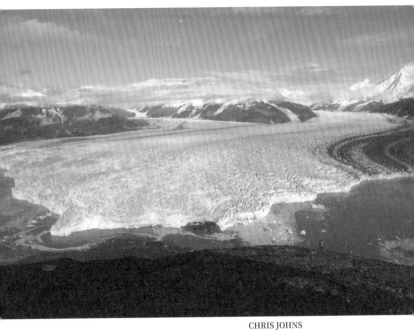

CHRIS JOHNS
俯瞰哈巴德冰川。這個冰川以美國國家
地理學會首任主席加德納‧格林‧哈巴
德（Gardiner Greene Hubbard）為名。
美國阿拉斯加州

16

7月 JUL

星期日　廿九

掃碼看　光害

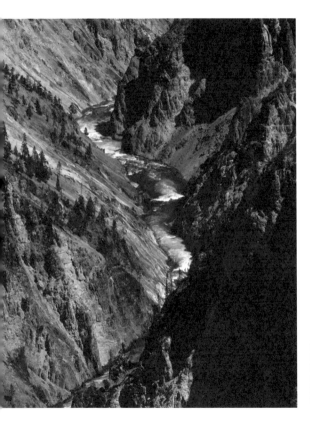

KAREN KUEHN
黃石河流經峽谷的一段。黃石河是密蘇里河的支流，也是美國大陸上最長的無水壩河流。
美國懷俄明州

7月 JUL

星期一　三十

脫帽表示尊敬的傳統源自中世紀，當時騎士必須取下頭盔來表明自己的身分。

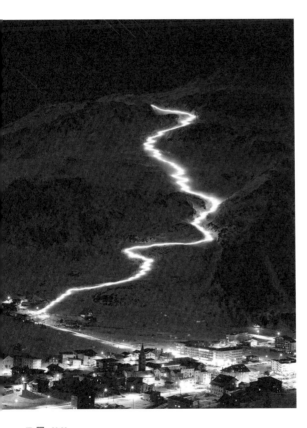

GEORGE F. MOBLEY
滑雪者帶著火把，從白朗峰
的冰川往下滑到伊瑟赫谷
（Val D'Isere），在夜色中
形成一條亮帶。
法國

7月 JUL

星期二 六月初一

許多現今的餐桌禮儀都源自文藝復興時
期，例如不可以把手肘放在桌上，咀嚼
時嘴巴應該閉著。

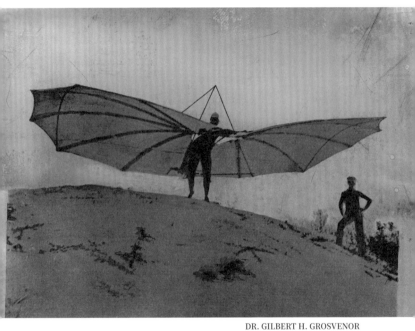

DR. GILBERT H. GROSVENOR
芝加哥附近的密西根湖畔，有人準備駕
駛在美國複製的李連塞爾滑翔機（Lilien-
thal Glider）。
美國伊利諾州

7月 JUL

星期三　初二

電玩人物音速小子（Sonic the Hedgehog）
的鞋子，是根據搖滾天王麥可・傑克森在
專輯《BAD》中穿的舞鞋而設計。

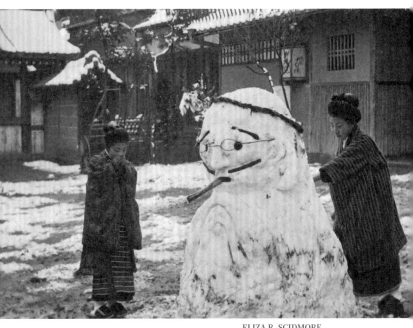

ELIZA R. SCIDMORE
兩名女子正在堆雪人。攝影者伊麗莎·斯基德莫爾是國家地理學會第一位女性理事,曾多次訪問日本,最後長眠橫濱。
日本

20

7 月 JUL

星期四　初三

人類到了 40 歲以後,每十年身高大約會減少 1.3 公分。

JOE SCHERSCHEL
婦人在一排排種得彎彎曲曲
的甜菜中拔草。甜菜是匈牙
利的主要農作物之一。
匈牙利，佩赤附近

7 月 JUL

星期五　初四

太空人在太空中做的夢，比在地球時還
要多。

21

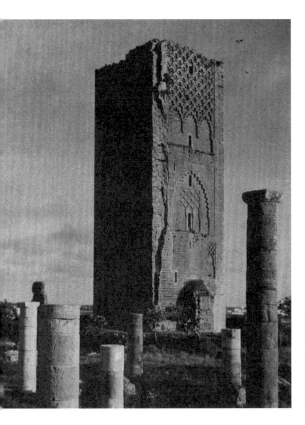

JULES GERVAIS COURTELLEMONT

未完工的哈三塔（Hassan Tower）。1199 年國王過世後，它的高度就停在 44 公尺。當時若能建造完成，可能是西方伊斯蘭世界最大的清真寺。

摩洛哥，拉巴特

7 月 JUL

星期六　初五

22

馬丁・路德・金恩博士的著名演說中，「我有一個夢」這句話並沒有寫在講稿上。

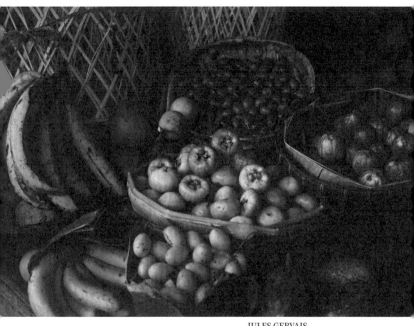

**JULES GERVAIS
COURTELLEMONT**
曼谷當地盛產的水果。芒果、山竹和紅
毛丹等都是這裡常見的熱帶水果。
泰國，曼谷

23

7月 JUL

星期日　初六
大暑

掃碼看 古希臘

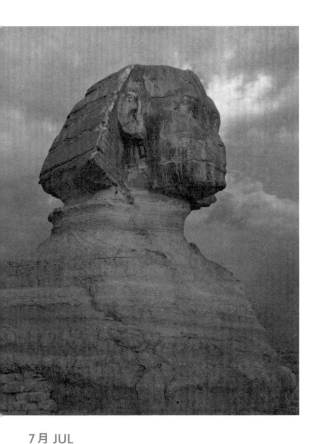

JULES GERVAIS COURTELLEMONT
吉沙人面獅身像。這座舉世聞名的雕像無論年代、建造者或用途至今都尚無定論。
埃及

7月 JUL

星期一　初七

💡 《好奇猴喬治》1941 年首次出版時，英國版喬治被改名為「佐佐」（Zozo），以免冒犯英王喬治六世。

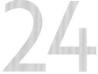

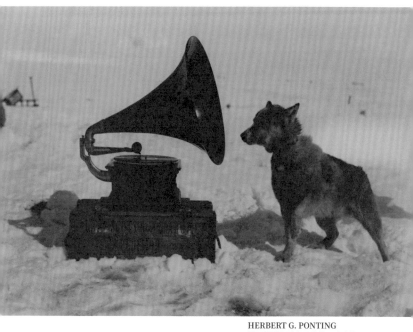

HERBERT G. PONTING
英國極地探險家羅伯特‧史考特前往南極途中，他的一隻雪橇犬對留聲機感到好奇。
南極洲

25

7月 JUL

星期二　初八

安徒生的《小美人魚》故事中，最後美人魚變成了海上的泡沫，而不是像迪士尼電影那樣嫁給王子。

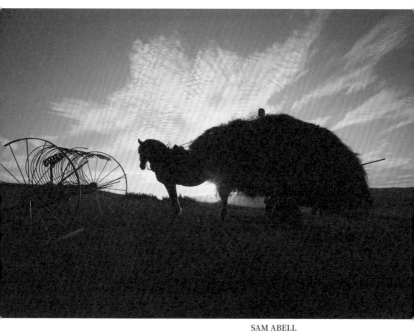

SAM ABELL
載乾草的馬車在波奇科夫（Pouch Cove）的日落剪影。
加拿大，紐芬蘭

26

7月 JUL

星期三　初九

鑽石的英文 diamond 源自希臘文 adama-stos，意思是「所向披靡」。

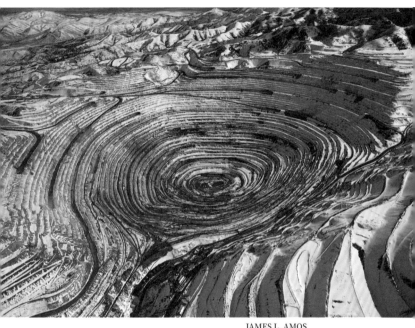

JAMES L. AMOS
奧刻爾山脈（Oquirrh Mountains）的肯
尼科特露天銅礦是全世界最大的人工挖
掘露天銅礦。
美國猶他州，鹽湖郡

27

7月 JUL

星期四　初十

飛行員在距離機場約 16 公里遠處，就會打
開飛機的著陸燈，增加可見度。

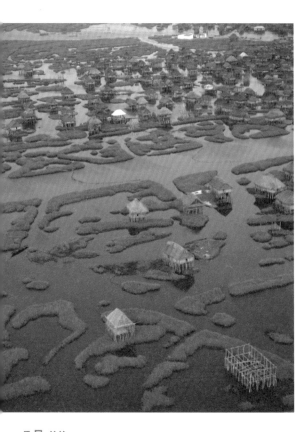

JOHN SCOFIELD
達荷美（Dahomey）地區有
許多高腳屋散布在潟湖上，
有非洲威尼斯的稱號。
貝南，甘維

7月 JUL

星期五　十一

肉眼能看到 2500 顆星星，但由於光害，
在一般郊區只能看到 200 到 300 顆星星。

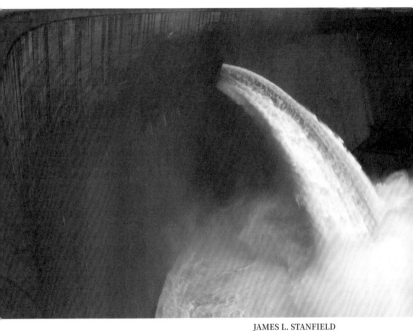

JAMES L. STANFIELD
水從卡里巴水壩（Kariba Dam）傾瀉而
出。位在尚比亞和辛巴威邊境的卡里巴
水庫是世界上最大的人工湖。
辛巴威

7 月 JUL

星期六　十二

 美國加州的利佛摩 6 號消防站有一顆百年
燈泡，從 1901 年安裝後持續運作至今，而
且很少關掉。

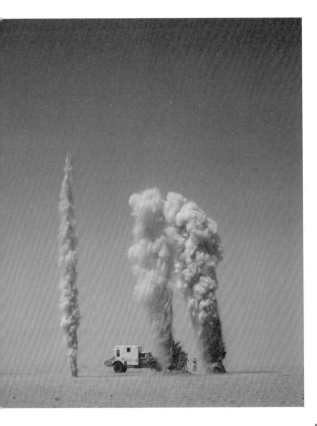

THOMAS J. ABERCROMBIE
地質學家探勘這片陸地上的石油時,探油設備發出的震波使沙子如間歇泉一般從地下噴上來。
沙烏地阿拉伯

掃碼看 塑膠

7月 JUL
星期日 十三

30

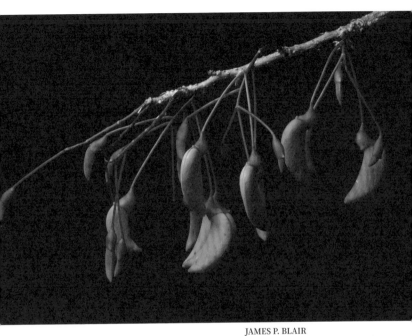

JAMES P. BLAIR
刺桐（*Erythrina ulei*）的花朵特寫。刺桐是阿根廷和烏拉圭的國花，常作為行道樹。
厄瓜多

31

7月 JUL

星期一 十四

 生物光大多是單色光，但是牙買加叩頭蟲卻能產生從黃色、橙色到綠色一系列的顏色。

AUG

Annie Griffiths

站在維多利亞瀑布邊緣的泳者。這座瀑布
寬度超過 1700 公尺，落差是尼加拉瀑布
的兩倍，在地面上無法看見全景。

尚比亞

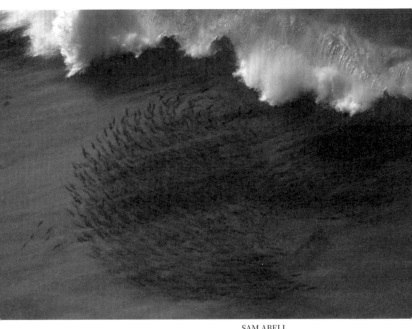

SAM ABELL
一條鯊魚把成群洄游的鮭魚趕到西澳大
利亞貝克斯特懸崖（Baxter Cliffs）外的
淺水區。
澳洲

1

8 月 AUG
星期二　十五

白熾燈泡消耗的電力只有 10% 用來產生白
光，其餘 90% 都在發熱，由於太過耗能，
世界各國從 2009 年起已陸續禁用。

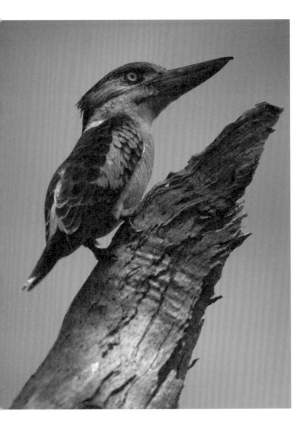

SAM ABELL
停在殘枝上的藍翅笑翠鳥
（*Dacelo leachii*）。這是澳
洲和新幾內亞特有的鳥種，
體型比一般笑翠鳥略小。
澳洲

8月 AUG
星期三　十六

 有大約四分之一的人有「光噴嚏反射」症
狀，也就是看到太陽或強光就會打噴嚏。

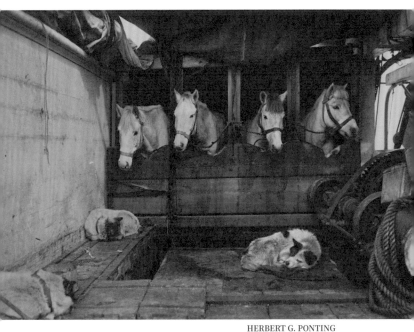

HERBERT G. PONTING
英國極地探險家羅伯特・史考特船上載
著的西伯利亞犬和滿洲小馬。
南極洲

3

8月 AUG

星期四　十七

甘迺迪是第一位信仰羅馬天主教的美國總
統，現任總統拜登是第二位。

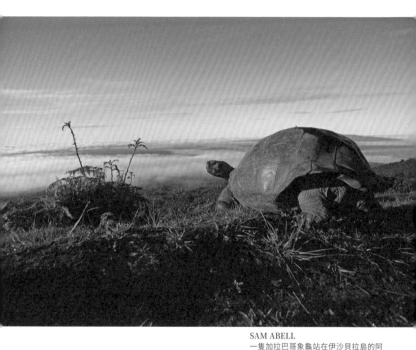

SAM ABELL
一隻加拉巴哥象龜站在伊沙貝拉島的阿
爾塞多（Alcedo）火山口旁。這種大型
陸龜原有 15 個亞種，已有 5 個亞種在
野外滅絕。
厄瓜多，加拉巴哥群島國家公園

8月 AUG

星期五　十八

 《美國式哥德》（American Gothic）畫作
中拿著乾草叉的農民父女，其實是畫家格
蘭特．伍德（Grant Wood）的牙醫朋友和
親妹妹。

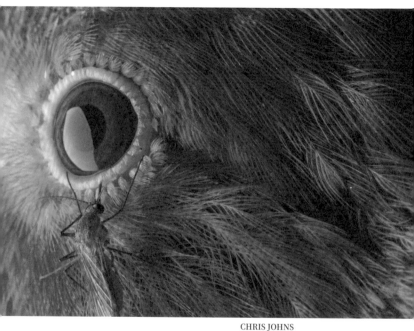

CHRIS JOHNS
鐮嘴管舌鳥（iiwi）眼睛旁邊停了一隻蚊子。這種鳥的嘴呈鐮刀狀，適合取食多種當地花朵的花蜜。
美國夏威夷州

8月 AUG

星期六　十九

5

 甲蟲擁有強壯的顎，甲蟲的英文 beetle 就是源自盎格魯撒克遜語的 bitan，意思是「咬」。

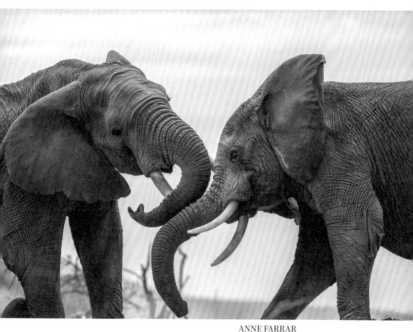

ANNE FARRAR
兩頭在納博伊什奧保護區（Naboisho
Conservancy）打鬥的雄非洲象。非洲
象在 2021 年起已被國際自然保護聯盟
（IUCN）列為瀕危物種。
肯亞

6

8 月 AUG
星期日　二十

掃碼看　癌症

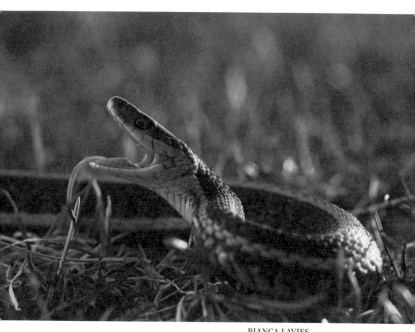

BIANCA LAVIES
一條束帶蛇揚起頭採取防禦姿態。這是
加拿大最常見的蛇，是無毒的小型游蛇
類，頗受兩棲爬蟲玩家歡迎。
加拿大曼尼托巴省

7

8月 AUG

星期一　廿一

 義大利有 5 萬多名天主教神父，是全世界
神父最多的國家。

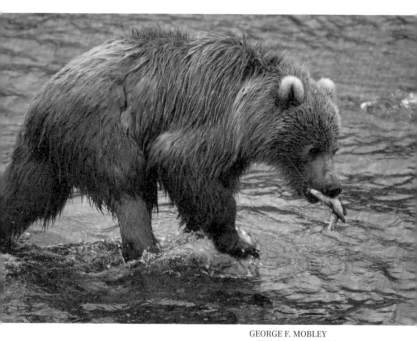

GEORGE F. MOBLEY
一頭科迪亞克棕熊在科迪亞克島（Ko-
diak Island）的奧馬利河抓魚。牠和北
極熊同為世界上體型最大的熊。
美國阿拉斯加州，科迪亞克國家野生動
物保護區

8月 AUG

星期二　廿二

立秋

印度教的歷史可追溯到公元前 2000 年，是
世界主要宗教中歷史最悠久的，有將近 10
億名信徒。

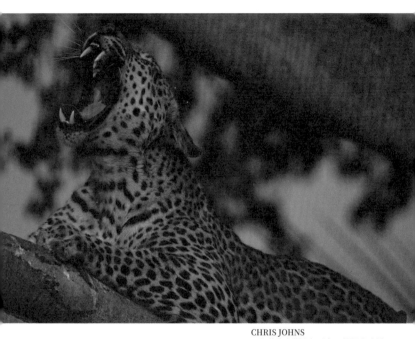

CHRIS JOHNS
一隻花豹在樹上打哈欠。牠們夜晚活動,白天在樹枝或有植被遮蔭的石頭上休息,目前是〈華盛頓公約〉的瀕危物種。
非洲

9

8月 AUG

星期三　廿三

 日本的傳統信仰神道教沒有創始人,也沒有經文。

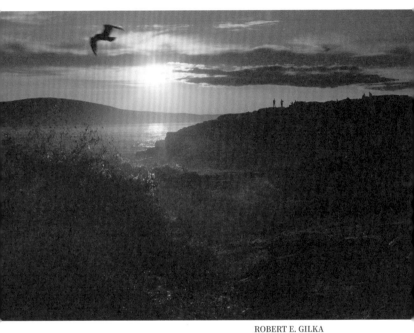

ROBERT E. GILKA
海浪拍打斯庫德克角（Schoodic Point）的岩岸激起浪花，後方夕陽傍著卡迪拉克山（Cadillac Mountain）西下。
美國緬因州

10

8月 AUG

星期四　廿四

 正統的猶太教徒只能食用符合嚴格教規（kosher）的食物，例如肉和奶類要分別烹煮、用不同的容器裝，也不能吃豬肉和貝類。

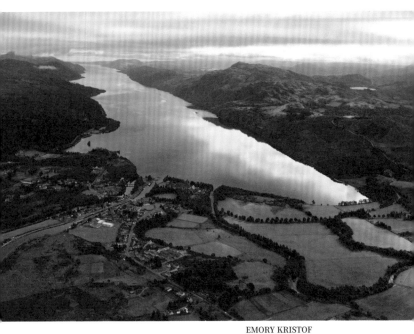

EMORY KRISTOF
尼斯湖是因弗内斯市西南方的淡水湖，長 37 公里，一直延伸到位在加里東運河起點的奧古斯都堡（Fort Augustus）。
英國，蘇格蘭

11

8 月 AUG
星期五　廿五

 基督教和猶太教系出同源，猶太教的摩西五經和基督教舊約的前五卷內容是一樣的。

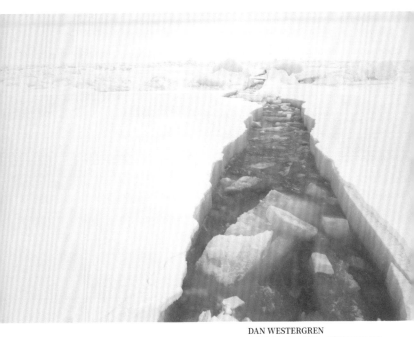

DAN WESTERGREN
北極冰層上的大裂縫，不論對海上或冰
上交通都是難以克服的障礙。
北極圈

12

8月 AUG

星期六　廿六

印度阿木里查的金廟是錫克教聖地，每年
參訪的人數是梵蒂岡西斯汀禮拜堂的兩倍。

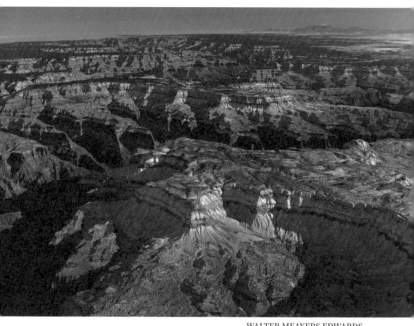

WALTER MEAYERS EDWARDS
壯闊的大峽谷一路延伸到畫面盡頭的地
平線。大峽谷國家公園在 1979 年被聯合
國教科文組織列為世界遺產。
美國亞利桑那州

13

8月 AUG

星期日 廿七

掃碼看 太陽

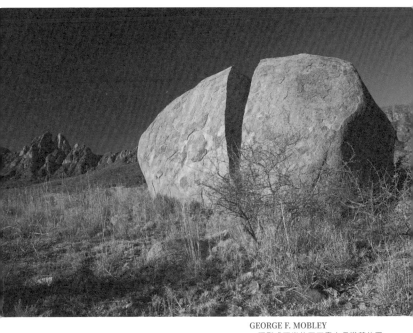

GEORGE F. MOBLEY
一顆裂成兩半的巨石矗立長滿草的圓丘上，與背景的聖安德里斯山脈（San Andres Mountains）遙相對望。
美國新墨西哥州

8月 AUG

星期一 廿八

耶穌基督後期聖徒教會的成員稱作摩門教徒，他們相信上帝擁有肉身、已婚，並且能生育。

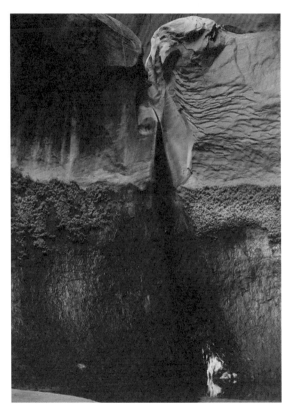

WALTER MEAYERS EDWARDS
植物長到了這片岩壁上一半的高度，中間的岩縫中流下一道小瀑布。
美國猶他州，格倫峽谷國家遊憩區

8月 AUG
星期二　廿九

進入冬眠的哺乳動物大約每星期會醒來一次，短暫回溫之後，再繼續冬眠。

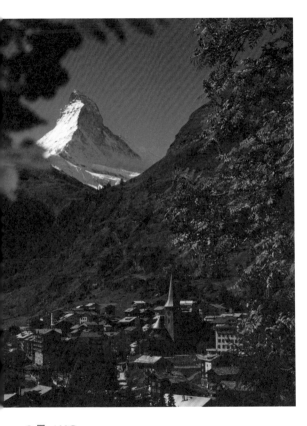

THOMAS J.
ABERCROMBIE
采馬特村（Zermatt）與背景
的馬特峰。這個村子是世界
知名的滑雪勝地，也是瑞士
冰河列車的終點站。
瑞士

8月 AUG

星期三 七月初一

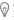 冬眠期間，動物腦部的供氧量大約只有
正常狀態的 2%，形成一種類似昏迷的
狀態。

16

WILLIAM ALBERT ALLARD
拉洛東加島（Rarotonga）上釣客的剪
影。這種釣魚方式稱為沙灘遠投（surf-
fishing），要站在岸邊或涉水到衝浪區，
不一定用餌。
庫克群島

8月 AUG

星期四　初二

沙漠陸龜、蠑螈和鱷魚等動物會進入「夏
眠」，這種類似冬眠的行為能讓牠們在夏
季保持低溫並抵抗乾旱。

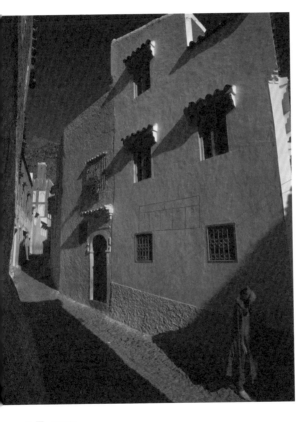

THOMAS J.
ABERCROMBIE
舍夫沙萬（Chefchaouen）
街道上獨行的婦女。這座山
城近年來成為旅遊勝地，有
「藍珍珠」之稱。
摩洛哥

8月 AUG

星期五　初三

鱟又稱為馬蹄蟹，但牠在分類上和蜘蛛
的親緣關係比較近，而不是蟹。

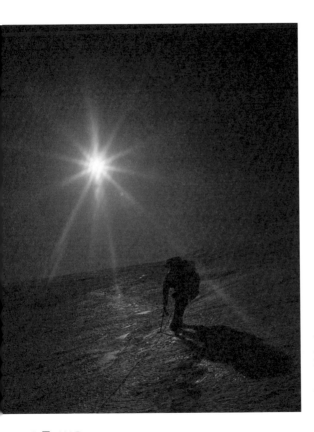

WILLIAM ALBERT ALLARD
登山者用冰斧攀登甘迺迪峰
（Mount Kennedy）上結成
堅冰的雪地，太陽在陡峭的
斜坡上方閃耀光芒。
加拿大育空地區

8月 AUG

星期六　初四

 1985年註冊的Symbolics.com，是.com
網域第一個註冊的網站，現在是線上博
物館。

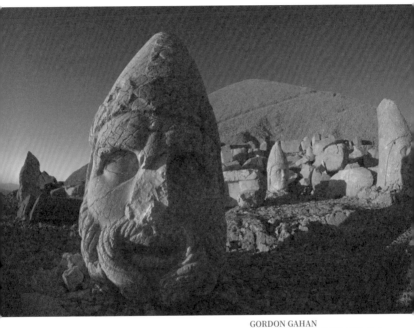

GORDON GAHAN
塞琉古帝國的國王陵墓位於內姆魯特山
（Nemrut Dag）的山頂上，圖為掉落在
地上的安條克一世石雕像的頭。
土耳其

8月 AUG

星期日　初五

掃碼看 鉀礦

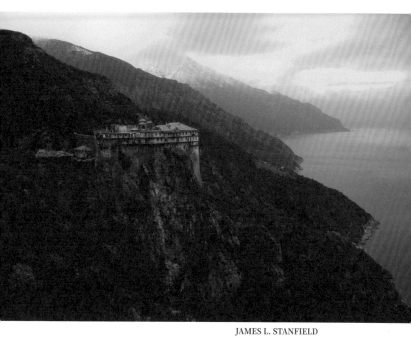

JAMES L. STANFIELD
14 世紀的西蒙岩修道院（Simonopetra
Monastery）坐落在愛琴海邊 330 公尺
高的懸崖上。
希臘，亞陀斯山

8 月 AUG

星期一　初六

全球第一款手機於 1983 年上市，要價 3995
美元，重量超過 1 公斤。

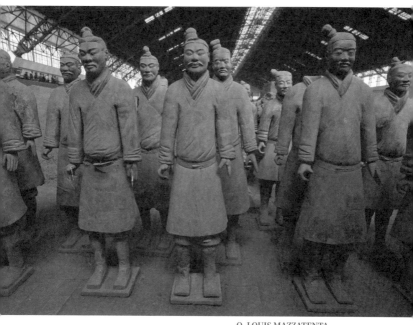

O. LOUIS MAZZATENTA
西安市漢景帝陵墓周圍墓坑中出土的大
量陶俑，尺寸僅秦始皇陪葬俑的三分之
一。
中國陝西省

8月 AUG

星期二　初七

史上第一座摩天輪建於 1893 年的芝加哥世
界博覽會，設計者是美國工程師喬治・費
里斯（George Ferris），因此摩天輪的英
文是 ferris wheel。

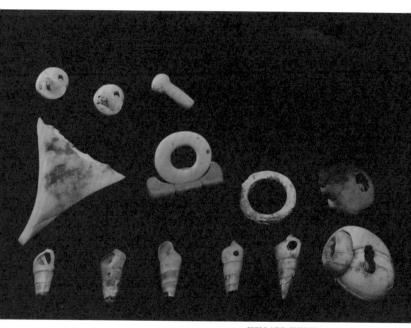

WILLARD CULVER
在阿拉巴馬州拉塞爾洞穴（Russell Cave）進行的一次考古發掘行動中，發現了這些拿來當作珠寶和工具的貝殼。
棚內照

23

8月 AUG

星期三 初八

處暑

第一首從太空傳回地球的歌曲是〈生日快樂歌〉。

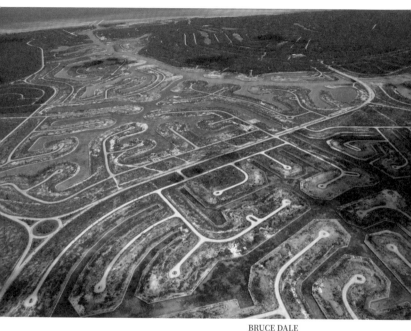

BRUCE DALE
鳥瞰大盧卡約水道（Grand Lucayan
Waterway） 145 公里長的護岸和道路。
巴哈馬群島，大巴哈馬島

8月 AUG

星期四　初九

 1621 年，清教徒在現今的美國麻州一帶第
一次慶祝感恩節，當時的感恩節餐點可能
包括龍蝦、海豹和天鵝。

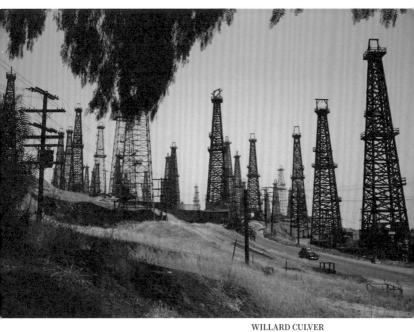

WILLARD CULVER
長灘附近鑽油塔林立的信號山（Signal Hill）。長灘油田從 1921 年就開始產油，至今仍有數百座鑽井在運轉。
美國加州

25

8月 AUG
星期五 初十

 一名英國記者設計出史上第一個填字遊戲，於 1913 年 12 月 21 日刊登在《紐約世界報》的週日版。

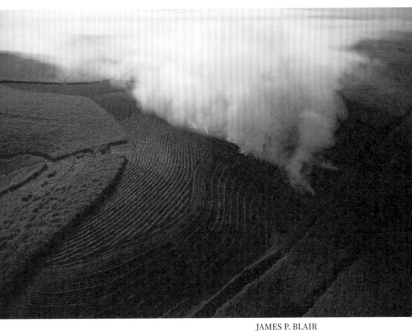

JAMES P. BLAIR
從空中俯瞰德爾班（Durban）北部甘蔗
田燃燒的濃煙。南非是非洲最大的蔗糖
產區和出口區。
南非，納塔爾省

26

8月 AUG

星期六　十一

世界上第一位億萬富翁是出生於 1836 年的
美國石油大亨洛克菲勒。

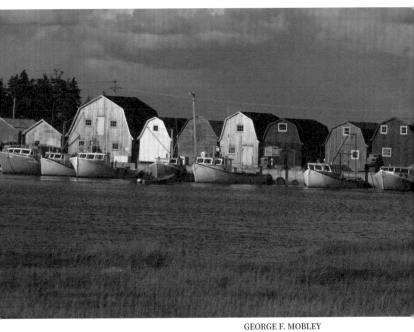

GEORGE F. MOBLEY
成排的漁船停泊在馬佩奎灣（Malpeque
Bay）的倉庫前。此地出產的生蠔是世
界聞名的美食。
加拿大，愛德華王子島

27

8月 AUG
星期日 十二

掃碼看 恆星

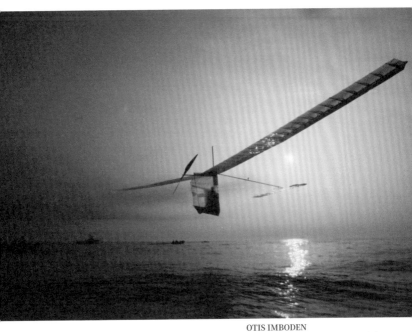

OTIS IMBODEN
飛往法國的人力飛機飛越英吉利海峽上空。這種飛機以類似腳踏車的結構提供推進動力。
英吉利海峽

8月 AUG

星期一 十三

好萊塢演員湯姆・漢克的外曾曾祖父，是美國第 16 任總統林肯的堂兄弟。

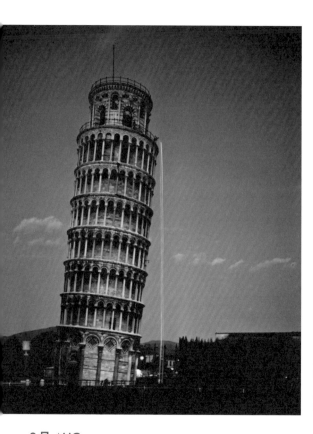

LUIS MARDEN
有人從比薩斜塔丟下兩顆球，重現伽利略當年的自由落體實驗；傳說伽利略曾經在 1590 年做過這樣的實驗。義大利托斯卡尼

8月 AUG
星期二 十四

古希臘人發現用毛皮摩擦琥珀，會引起兩者間的靜電吸引力，因此「電」的英文字 electricity 源自希臘文的 elektron，也就是琥珀。

29

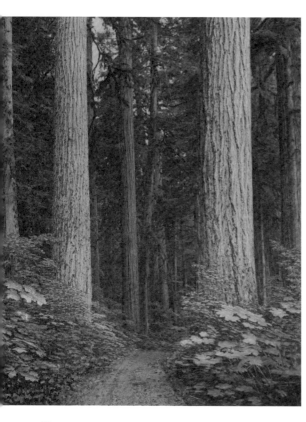

A. H. BARNES
雷尼爾峰國家公園（Rainier National Park）的步道穿過高聳入雲的常綠樹，兩旁長滿了色彩繽紛的灌木叢。
美國華盛頓州

8月 AUG

星期三　十五

如果能把一個小時內照射在地球上的陽光全部用來發電，就足以供應全世界一年的用電。

30

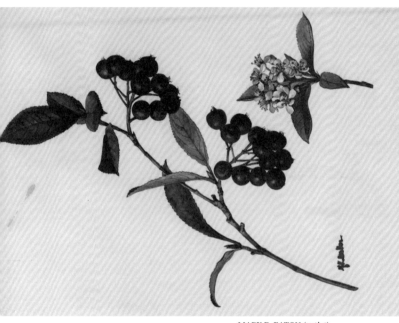

MARY E. EATON (artist)
一枝紅果山楸梅（red chokeberry）的
花與果。這種漿果生吃帶澀味，可以做
成果醬或釀酒。
畫作

31

8 月 AUG
星期四　十六

 全世界有 13 億人過著無電可用的生活。

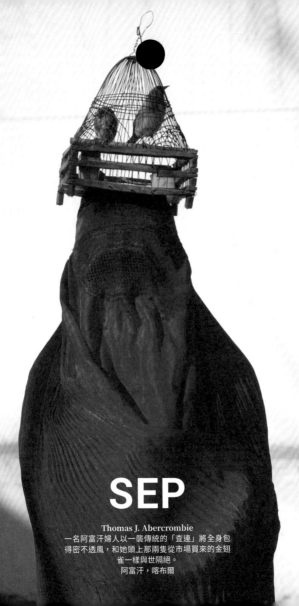

SEP

Thomas J. Abercrombie
一名阿富汗婦人以一襲傳統的「查連」將全身包
得密不透風，和她頭上那兩隻從市場買來的金翅
雀一樣與世隔絕。
阿富汗，喀布爾

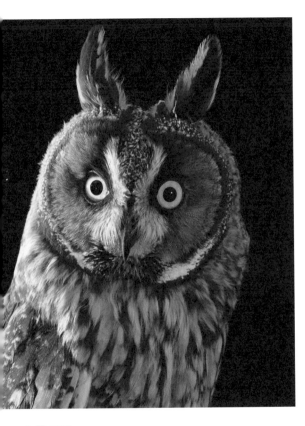

GEORGE F. MOBLEY
塔荷湖野生動物保護中心（Lake Tahoe Wildlife Care）收容救治的長耳虎斑鴞（*Asio otus*）。
美國加州，南塔荷湖

9月 SEP
星期五　十七

地球上平均每秒會發生 100 次閃電。火山爆發、森林大火和暴風雪都可能帶來閃電。

PAUL ZAHL
葉子上的玻璃蛙卵。雌蛙會
把卵產在水面上方的葉面、
樹枝或長苔蘚的石頭上，讓
蝌蚪孵化後直接掉進水中。
哥斯大黎加

9月 SEP

星期六 十八

電動車在 21 世紀成為新潮流，但這是早
在 19 世紀就出現的發明，理由和今天一
樣：減少空氣污染。

2

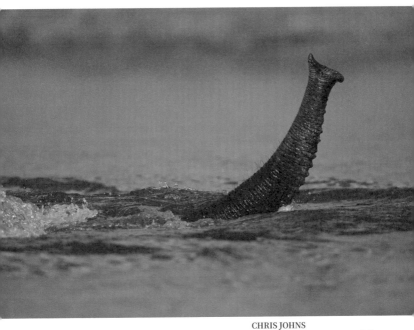

CHRIS JOHNS
大象以鼻子作為呼吸管，在卓比河（Chobe River）中游泳。卓比國家公園以大象族群著稱，境內約有 5 萬頭非洲象。
波札那

3

9 月 SEP

星期日　十九

掃碼看 人體解密

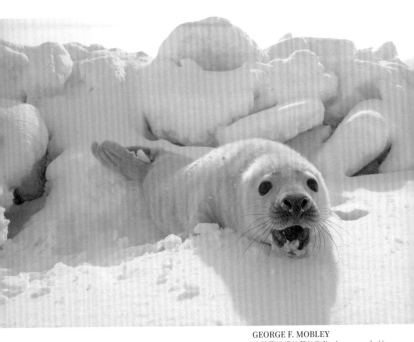

GEORGE F. MOBLEY
芬蘭雪地裡的菱紋海豹（harp seal）幼
仔，剛出生時是黃白轉為純白色，成年
之後背部會形成像豎琴的菱形斑紋。
北極圈

9 月 SEP

星期一　二十

全世界的網際網路用電量，大約相當於 30
座核電廠的發電量。

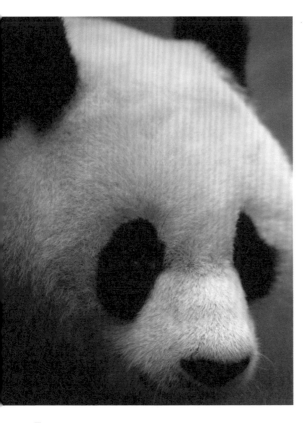

JODI COBB
近看大貓熊的頭部。目前野
生大貓熊有 1800 多隻，保
護狀態已從瀕危改善為易
危。
中國雲南省

9月 SEP

星期二　廿一

5

古埃及人敬拜的神有 2000 多個，他們
認為黃金是神祇身上的肉。

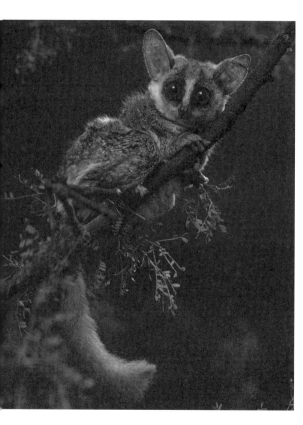

VOLKMAR K. WENTZEL
嬰猴（galago）是夜行動物，
雖然眼睛很大，但主要仰賴
聽覺捕捉昆蟲等小動物。
非洲

9 月 SEP

星期三　廿二

 古埃及人相信貓會保護家庭和兒童免於
危險，幾乎家家戶戶都養貓。

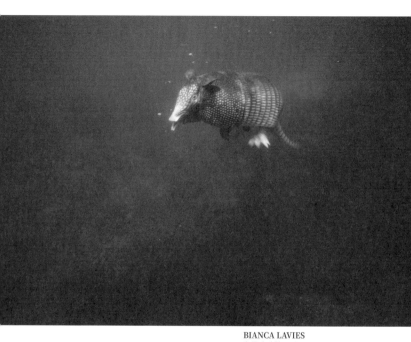

BIANCA LAVIES
九帶犰狳擅長游泳，在水裡能憋氣 4 到
6 分鐘，還能讓身體充氣膨漲增加浮力。
美國佛羅里達州，墨爾本

9 月 SEP

星期四　廿三

1660 到 1730 年是大西洋海域海盜的黃金
時代，他們會攻擊從美洲運送寶物到歐洲
的船隻。

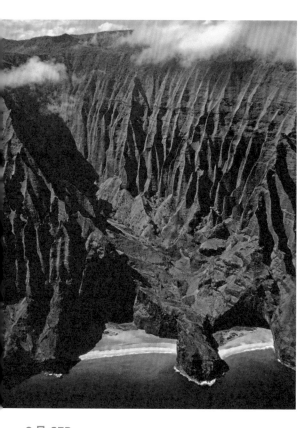

THOMAS NEBBIA
納帕利 915 公尺高的熔岩峭
壁近乎垂直地聳立在考艾島
西北部海岸。
美國夏威夷州

9 月 SEP

星期五　廿四

白露

💡 本名石陽的鄭一嫂是史上最成功的女海
盜，清朝時期稱霸南海，領有 1800 艘
船和將近 10 萬名海盜。

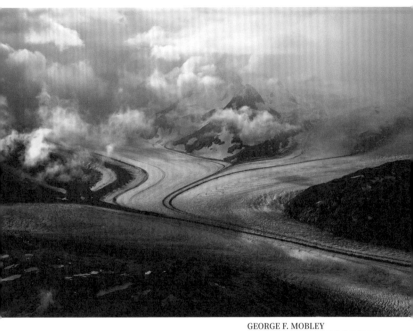

GEORGE F. MOBLEY
冰川的幾條分支在雲霧繚繞的邊城山脈
（Boundary Range）下方合而為一。
美國阿拉斯加州

9

9 月 SEP

星期六　廿五

美國職籃選手麥可．喬丹每次穿上飛人鞋
出場比賽，就要被罰款 5000 美元，但為了
宣傳，Nike 寧願替他繳交這筆罰款。

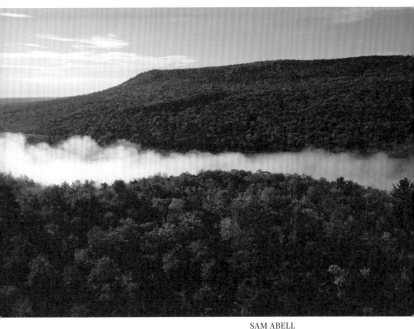

SAM ABELL
海拔 1606 公尺的緬因州最高峰卡塔丁山（Mount Katahdin）上，濃霧在一處谷地中久久不散。
美國緬因州，貝克斯特州立公園

10

9月 SEP

星期日　廿六

掃碼看 系外行星

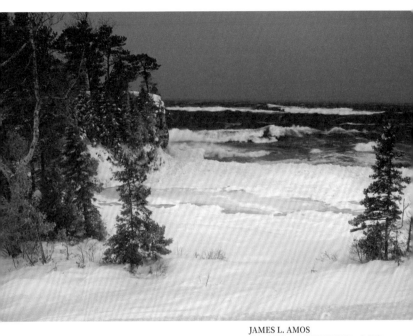

JAMES L. AMOS
蘇必略湖的白浪與積雪的湖岸，交織出
一片白茫茫的冬日景象。
美國

11

9 月 SEP

星期一　廿七

19 世紀英國製帽匠用汞來處理帽子用的毛
皮原料，汞蒸氣會造成中樞神經中毒，導
致當時的帽匠出現舉止和精神異常的症狀。

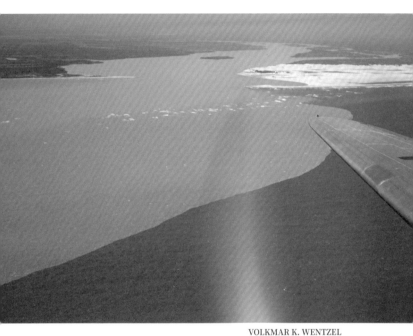

VOLKMAR K. WENTZEL
聖法蘭西斯科河褐色的淡水泥流，和碧綠的大西洋海水交會，形成明顯的交界線。
巴西，內奧波利斯附近

12

9月 SEP

星期二　廿八

 卡通《海綿寶寶》的創作者史蒂芬・希倫伯格（Stephen Hillenburg）原本是海洋生物老師。

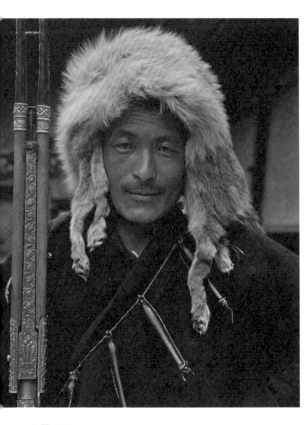

DR. JOSEPH F. ROCK
少數民族納西族男子頭戴狐皮帽，手拿老式火繩槍，槍身有繁複的雕飾。
中國四川省

9月 SEP
星期三　廿九

米老鼠最初的配音者就是華特‧迪士尼，
據說他很怕老鼠。

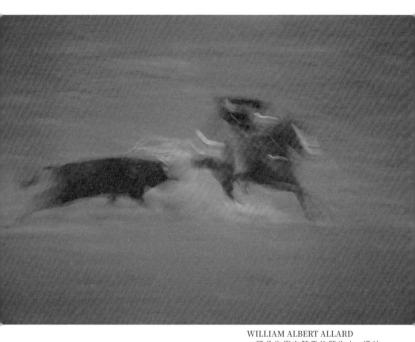

WILLIAM ALBERT ALLARD
一頭公牛衝向騎馬的鬥牛士，攝於
休 士 頓 太 空 巨 蛋 體 育 場 （Houston
Astrodome），這是世界第一座巨蛋棒
球場。
美國德州

14

9 月 SEP

星期四 三十

1938 年出版的全新第一集《超人》漫畫書，
在今天的收藏市場價格可到 200 萬美元以
上。

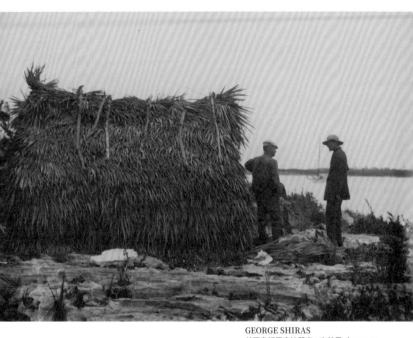

GEORGE SHIRAS
美國鳥類學家法蘭克・查普曼（Frank M.
Chapman，圖左）前往巴哈馬調查時，
與同船指揮官阿爾弗列特麥爾（Alfred G.
Meyer）在駐紮的茅屋前交談。
巴哈馬群島

9 月 SEP

星期五　八月初一

世界上有 4000 多種條蟲，目前已知大約有
30 種會寄生在人體內。

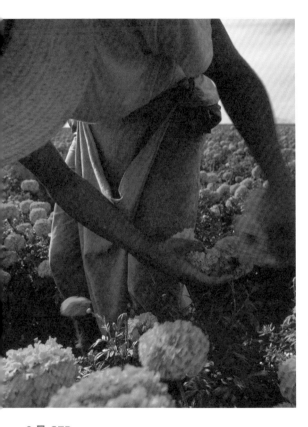

W.E. GARRETT
洛斯莫奇斯（Los Mochis）
的花田工人採收萬壽菊。萬
壽菊是阿茲特克神話中的亡
靈之花，是亡靈節等當地節
慶的要角。
墨西哥

9 月 SEP

星期六　初二

日本東京的目黑寄生蟲館是世界唯一的
寄生蟲博物館，收藏了大約 6 萬件寄生
蟲標本。

16

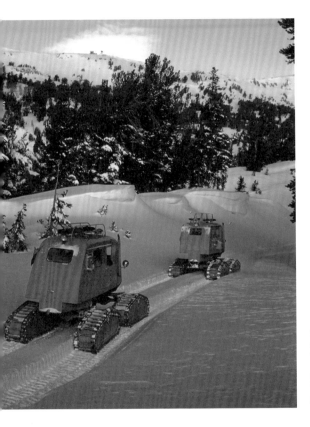

WILLARD CULVER
在可觀賞到塔荷湖（Lake Tahoe）全景的羅斯山（Mount Rose）上的滑雪場，兩部壓雪車往下坡駛去，留下深深的轍痕。
美國內華達州

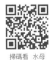

掃碼看 水母

9 月 SEP
星期日　初三

17

WALTER MEAYERS
EDWARDS
一輛車蜿蜒通過阿爾卑斯山
最高的山口伊瑟宏山口（Col
de l'Iseran），兩旁是高聳
厚實的雪壁。
法國，薩瓦

9月 SEP

星期一　初四

💡 線蟲是地球上數量最多的多細胞動物，
大多數是寄生性的。有科學家認為 90%
的海底動物都是線蟲。

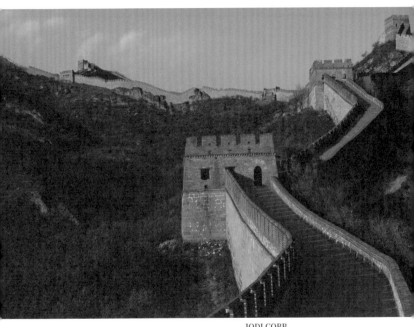

JODI COBB
慕田峪長城的瞭望臺和城垛聳立在軍都山。這是萬里長城中保存最好的其中一段。
中國，北京

9 月 SEP

星期二　初五

雄性鮟鱇魚成年後消化系統就會退化，需要寄生在雌魚身上才能過活；雄魚寄生後會逐漸被吸收，成為雌魚身體的一部分。

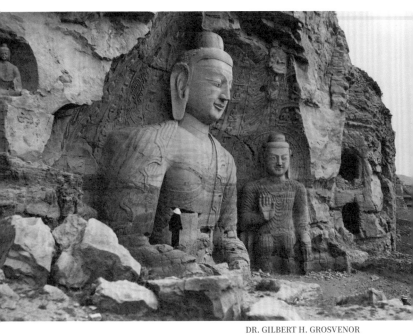

DR. GILBERT H. GROSVENOR
雲岡石窟巨大的佛像是開鑿堅硬的崖壁
雕刻而成，人站在前面顯得格外渺小。
圖為最具代表性的第 20 窟露天大佛，
因洞窟崩塌而露出，前景崩塌的巨石依
然可見。
中國山西省

20

9 月 SEP

星期三　初六

電影《野蠻遊戲》的原文片名 Jumanji 是
祖魯語，意思是「多重後果」。

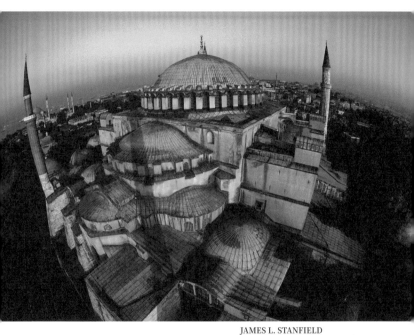

JAMES L. STANFIELD
從空中觀賞聖索菲亞大教堂（Hagia Sophia）。公元 537 年建成後歷經多種宗教洗禮，在 2020 年改名為聖索菲亞大清真寺。
土耳其，伊斯坦堡

21

9月 SEP

星期四　初七

 南非是唯一有三個首都的國家，分別是行政首都普利托利亞、立法首都開普敦和司法首都布隆泉。

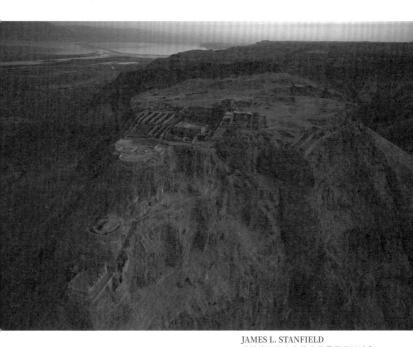

JAMES L. STANFIELD
建於岩石方山上的古代堡壘馬沙達全
景，背景可見到一部分死海。公元73
年，反抗羅馬帝國的猶太軍民奮銳黨人
在此集體自殺。
以色列

9月 SEP

星期五　初八

22

華盛頓特區在 1800 年成為美國的永久首都
之前，美國曾經有過八個首都。

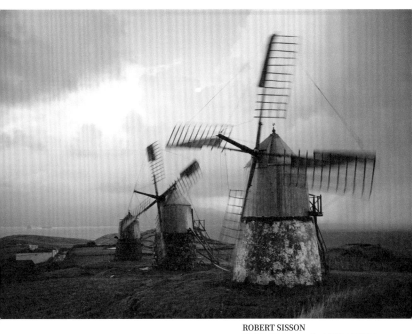

ROBERT SISSON
法雅島（Faial Island）上靠近大西洋海岸的風車。這座火山島暱稱藍島，因為島上夏天會開滿藍色的繡球花。
葡萄牙，亞述群島

9 月 SEP

星期六　初九

秋分

 亞塞拜然的首都巴庫位於裏海海岸，比海平面低 28 公尺，是世界上海拔最低的首都。

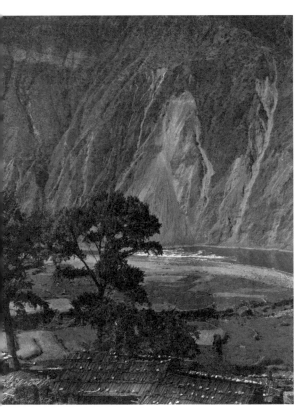

DR. JOSEPH F. ROCK
雅礱江峽谷的麥地龍鄉（今雅礱江鎮）一景。雅礱江在四川省西部，是長江上游金沙江的支流。
中國

掃碼看 地震

9 月 SEP
星期日　初十

24

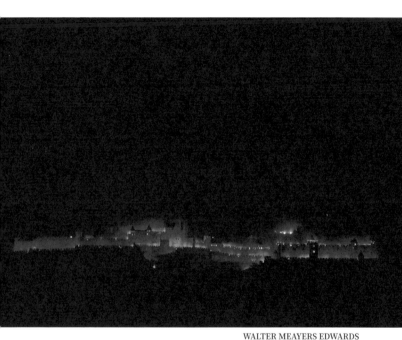

WALTER MEAYERS EDWARDS
黑夜中，卡卡孫城堡（Carcassonne）的舊城牆在燈光照射下散發光芒。位於奧德省（Aude）的卡卡孫是歐洲最大的城堡之一。
法國，隆格多克胡西永區

9 月 SEP

星期一　十一

美國新墨西哥州的聖塔非城建於 1610 年，是美國最古老的首府。

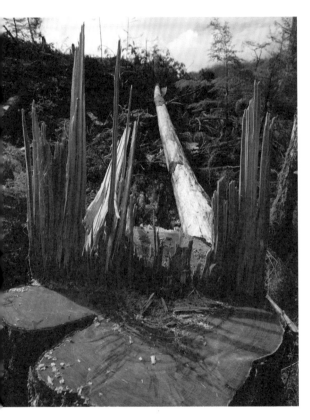

STEVE RAYMER
威爾斯王子島（Prince of
Wales Island）上樹木砍掉
後留下的樹樁。伐木業在
20 世紀是島上的主要經濟
來源。
美國阿拉斯加州，亞力山大
群島

9 月 SEP

星期二　十二

菲律賓馬尼拉的椰子宮是 1981 年為了
接待教宗若望保祿二世而興建，結果教
宗以太過奢侈為由拒絕在那裡過夜。

26

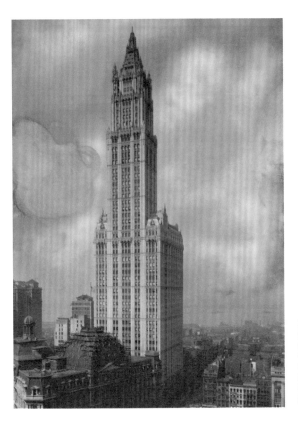

PAUL THOMPSON
紐約市伍爾沃斯大樓（Woolworth Building）。這座高 241 公尺的大樓在 1913 年啟用時是全世界最高的摩天大樓，到 1929 年才被紐約克萊斯勒大樓取代。
美國紐約州

9 月 SEP

星期三　十三

除了梵蒂岡、新加坡等城市國家之外，全世界只有兩個國家沒有首都：日本和諾魯。

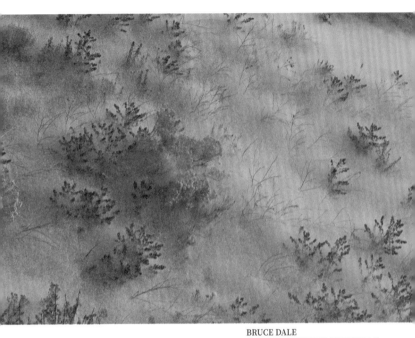

BRUCE DALE
從附近的田野隨風飄散到克勞斯峽谷
（Crouse Canyon）來的禾草種子。
美國猶他州

9 月 SEP

星期四　十四

世界上有 330 多種有袋動物，絕大部分生活在澳洲和新幾內亞，其他少數在美洲。

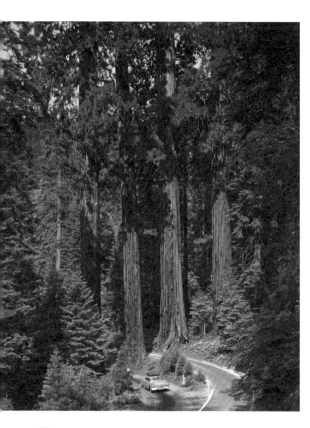

B. ANTHONY STEWART
紅杉國家公園（Sequoia
National Park）裡，科羅拉
多冷杉和汽車被巨大的紅杉
一比，變得很不起眼。
美國加州

9月 SEP

星期五　十五

中秋節

💡 有些有袋動物和人類一樣也有慣用手，
但通常和性別有關，如雄袋鼠雄性是右
撇子，雌性是左撇子。

29

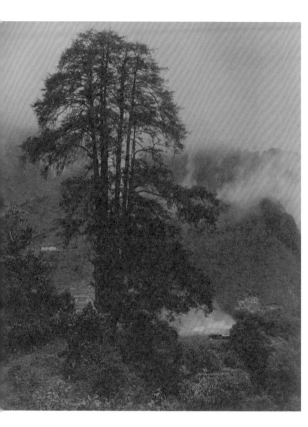

VITTORIO SELLA
雨量充沛、植被茂盛的喜馬
拉雅山南坡,谷地裡長滿了
茂密的森林和熱帶植物。
印度,錫金邦

9 月 SEP

星期六 十六

無尾熊寶寶會吃媽媽半流質狀的排泄
物,從中攝取所需的細菌,用來消化桉
樹樹葉的毒素。

30

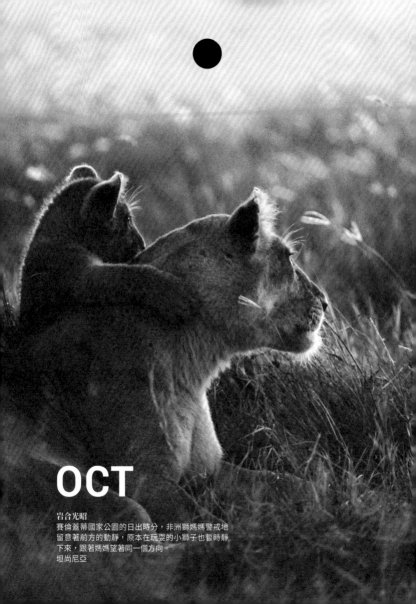

OCT

岩合光昭
賽倫蓋蒂國家公園的日出時分，非洲獅媽媽警戒地
留意著前方的動靜，原本在玩耍的小獅子也暫時靜
下來，跟著媽媽望著同一個方向。
坦尚尼亞

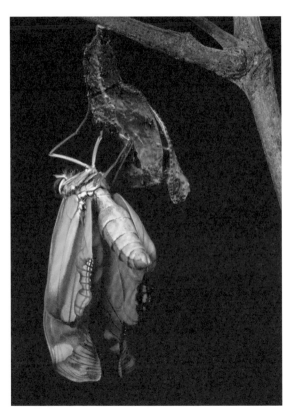

M. WILLIAMS WOODBRIDGE
蝴蝶破蛹而出，展開翅膀。根據 2015 年出版的《Trinidad and Tobago Butterflies》（千里達及托巴哥的蝴蝶），這個國家有大約 765 種蝴蝶。
千里達及托巴哥

掃碼看 大麻

10 月 OCT
星期日　十七

1

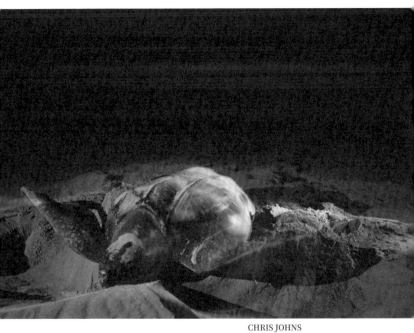

CHRIS JOHNS
夜裡一隻革龜在索德瓦納灣（Sodwana
Bay）海灘上挖洞產卵。革龜是全世界
最大的海龜，也是唯一沒有硬殼的海
龜，現為易危物種。
南非，聖露西亞公園

2

10 月 OCT
星期一　十八

 大多數的有袋動物都是夜行性動物，如無
尾熊白天只有大約四小時是醒的。

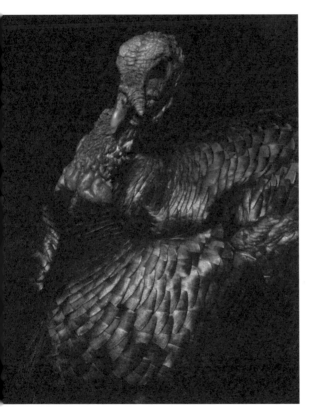

BATES LITTLEHALES
毛色鮮豔的公火雞。火雞的英文和土耳其國名是同一個字，長期飽受同名困擾的土耳其決定把 Turkey 改成 Türkiye，已在 2022 年 6 月生效。
美國路易斯安納州

10 月 OCT
星期二 十九

加州北部有一座地球上最大的紅杉林，稱為泰坦林，到 1998 年才被生物學界發現。

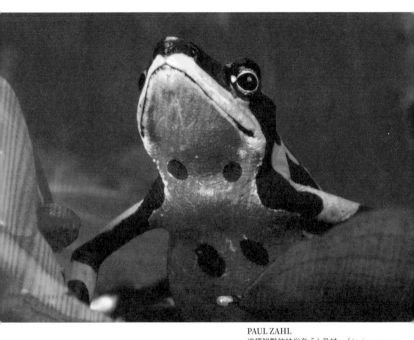

PAUL ZAHL
這種鮮艷的蛙俗名「小丑蛙」（*Atelopus varius*），因為感染蛙壺菌真菌，在過去三代減少超過 80%的種群數量，被列為極危物種。
哥斯大黎加

4

10 月 OCT

星期三　二十

 紅杉攝取的水分有 30% 來自霧氣。

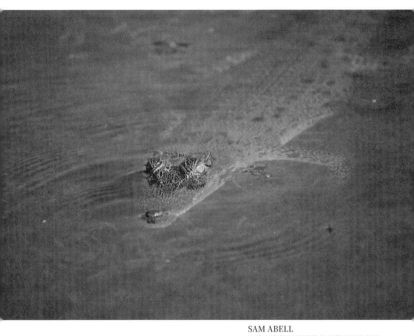

SAM ABELL
一條在奧德河的淺灘中只露出眼鼻的淡
水鱷。淡水鱷通常被激怒才會反擊,而
鹹水鱷會把人當成獵物主動攻擊。
澳洲,西澳大利亞州

5

10 月 OCT

星期四　廿一

 地球上有十分之一的人口住在火山噴發危
險區內。

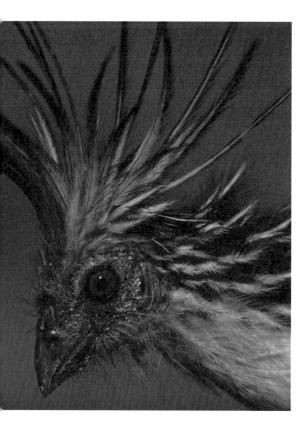

**M. WILLIAMS
WOODBRIDGE**
麝雉（*Opisthocomus hoa-zin*）成鳥的頭部和羽冠特寫。牠是蓋亞那的國鳥，據說因為肉很不美味，因此很少被獵殺。
蓋亞那

10 月 OCT
星期五　廿二

 世界上最高的向日葵有 9 公尺高，超過三層樓高。

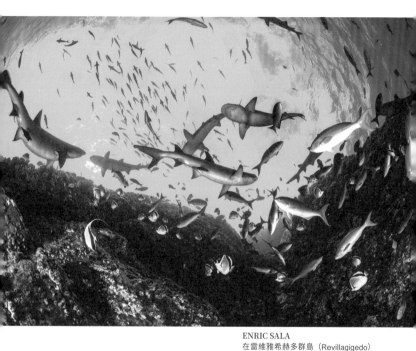

ENRIC SALA
在雷維雅赫希多群島（Revillagigedo）
水面下悠游的灰三齒鯊、東太平洋副花
鮨、約翰蘭德蝴蝶魚和角蝶魚。這裡因
為孕育許多獨特物種，在 2016 年被列
入聯合國世界遺產。
墨西哥

10 月 OCT

星期六　廿三

7

 西藏的岡仁波齊峰海拔超過 6600 公尺，被
五個宗教視為聖山，至今無人登頂。

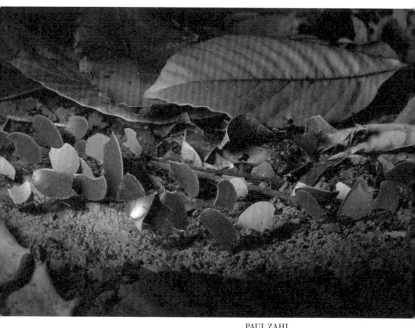

PAUL ZAHL
雨林裡的切葉蟻排成一列搬運植物碎片，準備用來培養真菌當作食物餵養幼蟲。切葉蟻是美洲特有種，可以舉起自身體重 20 倍的物體。
巴西

8

10月 OCT

星期日　廿四

寒露

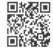

掃碼看　宗教改革

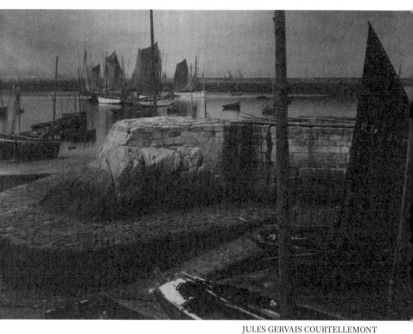

JULES GERVAIS COURTELLEMONT
不列塔尼的杜亞內內（Douarnenez）舊
碼頭，這個城鎮過去因為盛產沙丁魚，
而有「沙丁魚之城」的稱號。
法國

10 月 OCT

星期一　廿五

超級大都會之一巴西聖保羅從 2006 年起就
禁止市內出現戶外廣告。

9

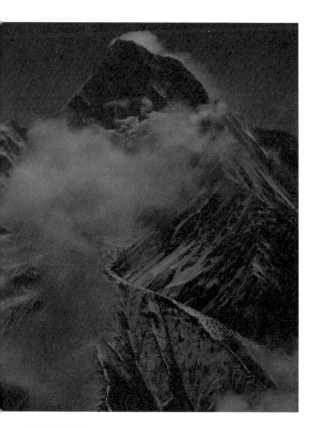

DR. JOSEPH F. ROCK
海拔 7556 公尺的四川省最高峰木雅貢嘎峰（Minya Konka），是木雅地區藏人的世居之地。藏文「貢」指冰雪，「嘎」是白色。
中國四川省

10 月 OCT

星期二　廿六

國慶日

💡 奇異鳥寶寶剛孵化出來時，體重就有媽媽的一半。

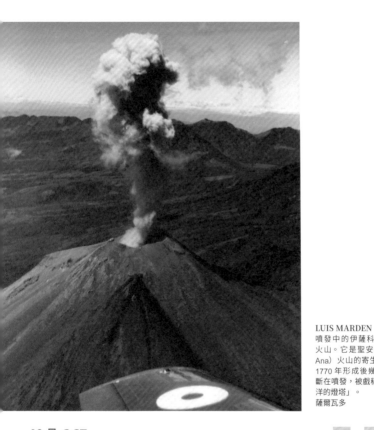

LUIS MARDEN
噴發中的伊薩科（Izalco）火山。它是聖安納（Santa Ana）火山的寄生火山，在1770年形成後幾乎持續不斷在噴發，被戲稱為「太平洋的燈塔」。
薩爾瓦多

10 月 OCT

星期三　廿七

🔦 紐西蘭政府公布了 77 個禁止使用的嬰兒名字，其中一個是「跳夏威夷草裙舞的塔魯拉」（Talula does the hula from Hawaii）。

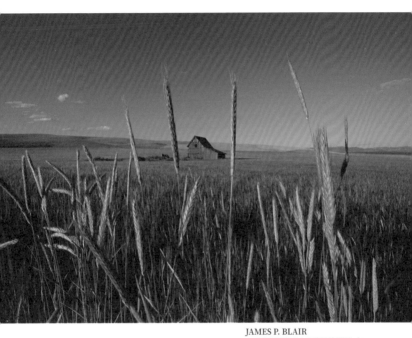

JAMES P. BLAIR
一座穀倉獨自矗立在克拉克斯頓（Clarkston）開闊的小麥田中；這個地區人口稀少，是傳統的小麥生產區。
美國猶他州

12

10 月 OCT

星期四　廿八

 美國過去 100 年來最常用的女孩名是瑪麗，男孩名是麥可。

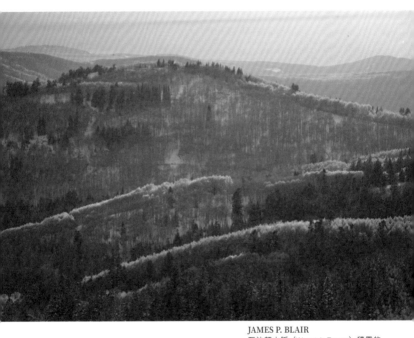

JAMES P. BLAIR
瓦沙契山脈（Wasatch Range）積雪的山坡上，白楊樹開始冒出嫩葉。瓦沙契是當地原住民語「山口」的意思。
美國猶他州

10 月 OCT

星期五　廿九

牛頓、愛因斯坦、達爾文、畢卡索和雷諾瓦都是早產兒。

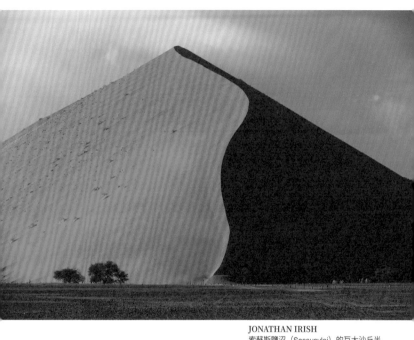

JONATHAN IRISH
索蘇斯鹽沼（Sossusvlei）的巨大沙丘半邊落在陰影中。這是聯合國世界遺產納米比沙漠中最知名的景點之一，有的沙丘高度超過 300 公尺。
納米比亞，納米比－諾克盧福國家公園

14

10 月 OCT

星期六　三十

貓熊演化出類似拇指的特化腕骨，可以握住竹子。

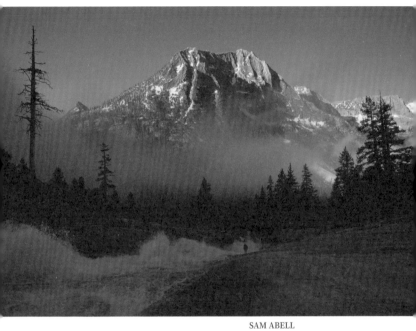

SAM ABELL
融化的雪水洶湧地沿著京斯峽谷國家公園（Kings Canyon National Park）的伍茲溪（Woods Creek）奔流而下，衝擊溪岸激起滔天水花。
美國加州，內華達山脈

15

10 月 OCT
星期日　九月初一

掃碼看 古埃及

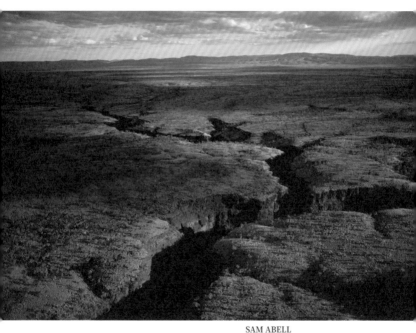

SAM ABELL
亙古以來的氣旋風暴造成的逕流，侵蝕出這片峽谷地形，這是卡里基尼（Karijini）國家公園的景觀主體。
澳洲西澳大利亞州，皮爾布拉區

16

10 月 OCT

星期一　初二

野生貓熊不會冬眠，在冬季會遷移到海拔較低、氣候較溫暖的地區。

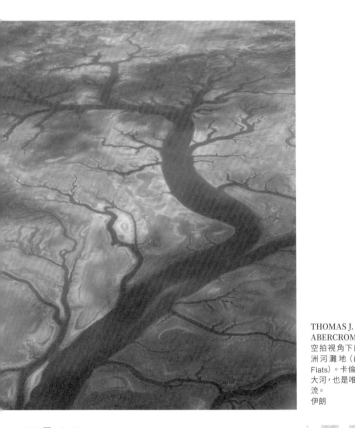

THOMAS J.
ABERCROMBIE
空拍視角下的卡倫河三角
洲河灘地（Karun Delta
Flats）。卡倫河是伊朗第一
大河，也是唯一可航行的河
流。
伊朗

10 月 OCT

星期二　初三

💡 在 1969 到 1972 年間的六次太空任務中，
太空人為了騰出空間把更多月岩運回地
球，總共留下 12 部哈蘇相機在月球上。

17

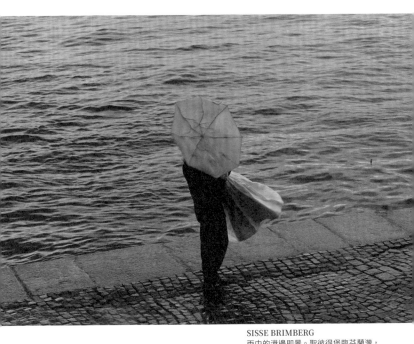

SISSE BRIMBERG
雨中的港邊即景。聖彼得堡臨芬蘭灣，
市內運河遍布，有「北方威尼斯」之稱。
俄羅斯

10月 OCT

星期三　初四

💡 最早的柯達相機價格是 1 美元，最早的數
位相機價格是 1 萬美元。

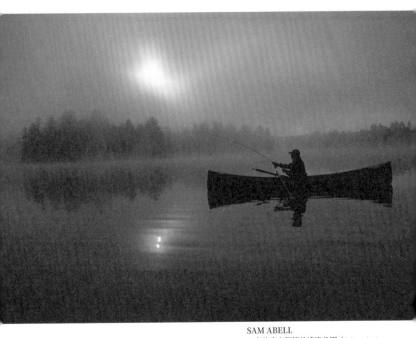

SAM ABELL
一名釣客在阿第倫達克公園（Adirondack
Park）的貂池（Mink Pond）中垂釣。
19 世紀美國畫家溫斯洛‧霍默（Winslow
Homer）喜歡在這裡釣魚。
美國紐約州

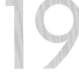

10 月 OCT

星期四　初五

羅傑‧芬頓（Roger Fenton）在 1855 年拍
攝歐洲克里米亞戰爭，是史上第一位戰地
攝影師。

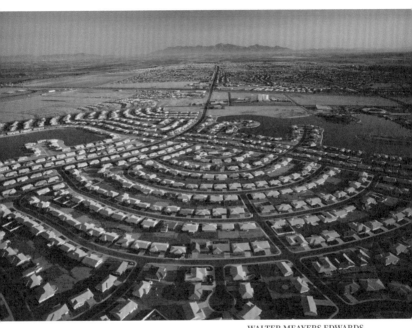

WALTER MEAYERS EDWARDS
太陽城退休社區空拍全景，這是美國第
一個專供年長者居住的大型社區，1960
年推出後成為養老村的標竿。
美國亞利桑那州

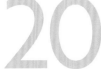

10 月 OCT

星期五　初六

因為藍眼睛吸收的光線較少，比棕眼睛更
容易在照片裡出現紅眼現象。

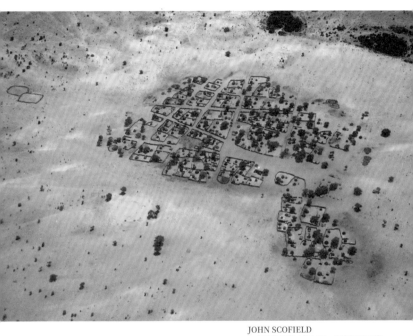

JOHN SCOFIELD
一個位於沙漠上的村子，家家戶戶用灌
木編織的籬笆圍起來。查德北部大約一
半的國土都位於撒哈拉沙漠，僅 1% 人
口住在這裡。
查德

21

10 月 OCT

星期六　初七

柯達公司在 2009 年停產 Kodachrome 正片，
把最後一捲送給了國家地理攝影師史提夫‧
麥凱瑞。

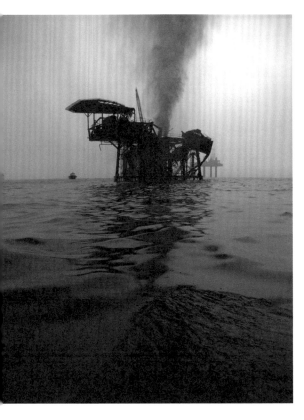

JAMES P. BLAIR
原油從墨西哥灣的鑽油平臺
中噴出。這個海域是美國重
要的石油和天然氣產區。
美國路易斯安納州

掃碼看 遺傳學

10 月 OCT

星期日　初八

22

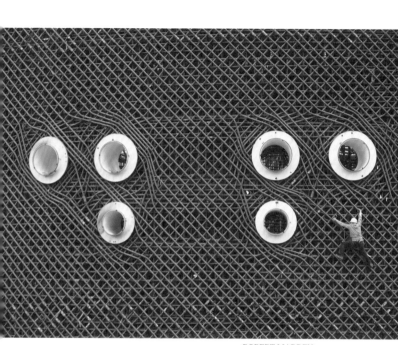

ROBERT MADDEN
漢福特工廠（Hanford Works）的一名
工人在鋼架上攀爬。這是美國最大的核
廢料處理廠，建於 1943 年，現轉型為
美國能源部的西北太平洋國家實驗室。
美國華盛頓州，里奇蘭

10 月 OCT

星期一　初九
重陽節

史上第一張空拍照片攝於 1858 年，是在熱
氣球上拍攝巴黎。

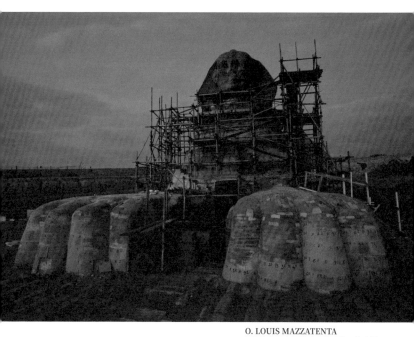

O. LOUIS MAZZATENTA
被修復鷹架包圍的人面獅身像。這座神祕雕像在古希臘羅馬時代就已經是著名古蹟，原貌早已不可考，直到 19 世紀它的胸部才完全發掘出來。
埃及，吉沙

10 月 OCT

星期二　初十

霜降

24

南極洲的冰層底下有將近 400 座湖，其中一座幾乎和北美洲的安大略湖一樣大。

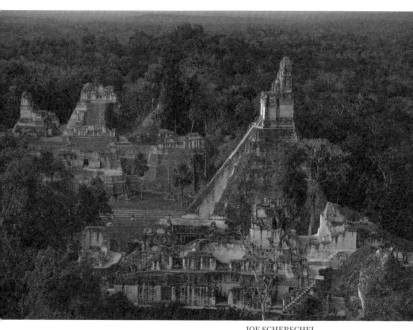

JOE SCHERSCHEL
圖中三處馬雅遺址由近到遠分別為一號
神廟（又稱大美洲豹神廟）、馬雅君王
「雙梳」（Double-Comb）的陵墓和北
衛城，矗立在提卡爾國家公園的茂密叢
林中。
瓜地馬拉佩滕省

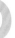

25

10 月 OCT

星期三　十一

⚲ 歷史記載的最早戰役發生在 5500 年前，戰
場是古城哈姆卡爾（Hamoukar），位於今
天的敘利亞東北部。

JAMES P. BLAIR
巨大的史前地景圖案烏芬頓（Uffington）白馬長 110 公尺，位於一處公元 1世紀的凱爾特堡壘遺址旁，據估計有超過 3000 年歷史。
英國英格蘭，牛津郡

10 月 OCT

星期四　十二

26

 公元前 490 年的馬拉松戰役中，希臘傳令官菲迪皮德斯（Pheidippides）最後一次從戰場馬拉松平原跑了 42 公里到雅典傳達捷報之後猝死，成了現代馬拉松長跑的起源。

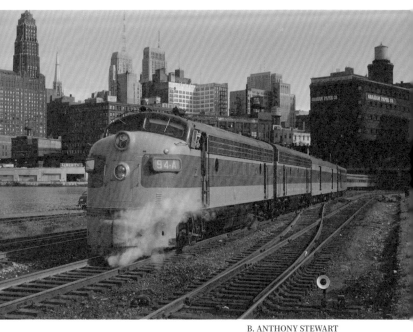

B. ANTHONY STEWART
一列火車沿著芝加哥河邊的鐵道行駛，
背景是櫛比鱗次的摩天大樓。
美國伊利諾州

27

10 月 OCT

星期五　十三

 美國南北戰爭從 1861 年持續到 1865 年，
總共耗費 67 億美元，換算幣值相當於現在
的 25 兆美元。

OTIS IMBODEN
一隻長鼻吸蜜蝙蝠飛到巨柱
仙人掌的花朵上大快朵頤，
牠的長鼻是與特定植物共同
演化而來的特徵。
美國

10 月 OCT
星期六　十四

💡 人類能聽見的聲波範圍大約從最低頻的
20 赫茲到最高頻的 2 萬赫茲。

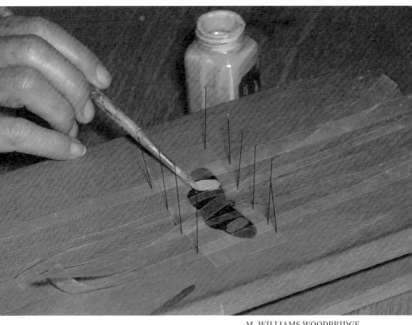

M. WILLIAMS WOODBRIDGE
研究人員在蝴蝶的翅膀著色，研究顏色
對蝴蝶求偶的影響。
千里達及托巴哥

29

10 月 OCT
星期日 十五

掃碼看 大貓熊

STEVE RAYMER
一位老師利用睡蓮葉片表面
疏水、不吸水的特性，講解
表面張力現象。
美國威斯康辛州

10 月 OCT
星期一　十六

 藍鯨即使和同伴相隔 800 公里，也能聽
見彼此的聲音。

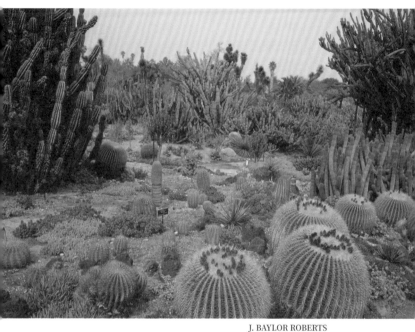

J. BAYLOR ROBERTS
杭定頓圖書館中栽種的各種仙人掌。這
座圖書館是鐵路大亨杭定頓的故居,除
了大量藏書,還有藝術收藏品、廣大的
園林和植物園。
美國加州,聖馬利諾

31

10 月 OCT
星期二 十七

 小鬚鯨的叫聲很像電影《星際大戰》中光劍
的聲音。

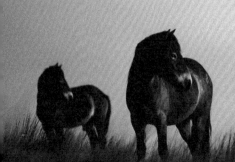

NOV

Sam Abell

兩隻艾克斯木（Exmoor）小馬站在霧氣籠罩的高沼
地上。這是不列顛群島的原生種，體型矮小，適合
當地崎嶇的地形和寒冷潮溼的氣候。
英國英格蘭，薩莫塞特

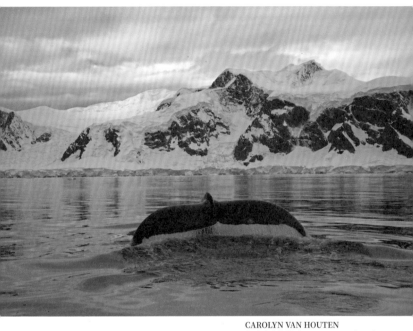

CAROLYN VAN HOUTEN
在威廉米納灣（Wilhelmina Bay）潛水
覓食的大翅鯨。這種鯨是所有鯨豚中胸
鰭比例最長的，可達體長的三分之一。
南極洲

11月 NOV

星期三　十八

💡 地球大氣層的背景噪音屬於低於 20 赫茲的
次聲波，是候鳥遷徙時用來導航的「聽覺
地圖」。

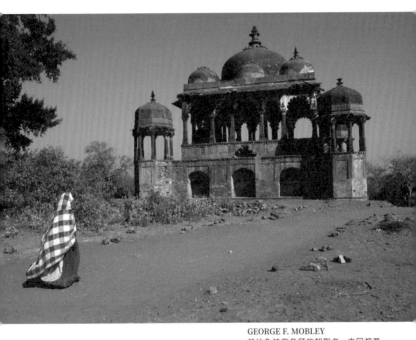

GEORGE F. MOBLEY
前往象神廟參拜的朝聖者，來回都要
經過古代倫塔波爾堡（Ranthambhore
Fort）內的這座涼亭。倫塔波爾已被劃
為國家公園，是印度最成功的孟加拉虎
保護區之一。
印度拉加斯坦邦

11月 NOV

星期四　十九

 在墨西哥卡斯提約金字塔的底部附近拍手，
就會聽到鳥鳴般的回音，據說那是馬雅神
鳥鳳尾綠咬鵑的叫聲。

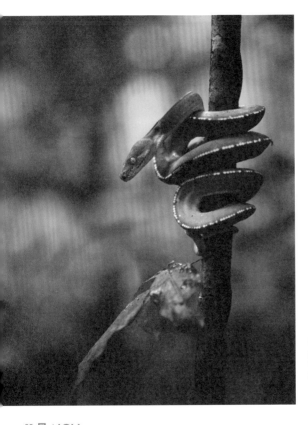

SAM ABELL
綠樹莫瑞蟒的棲息姿勢很獨特，牠會先盤繞在樹枝上蜷縮起來，然後把頭垂放在身體的中間位置。
澳洲昆士蘭州，約克角半島

11月 NOV
星期五　二十

💡 3D 列印用塑膠、矽、金屬等材質取代墨水來做出真實的物體，這種技術大約在 1980 年代初期就問世了。

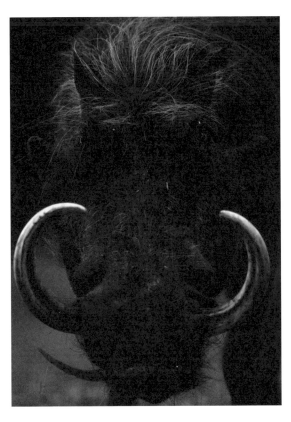

CHRIS JOHNS
這隻生活在芬尼島（Fanie's Island）上的疣豬長了一對巨大的獠牙，表示牠已經有相當的年紀。獠牙是疣豬的攻擊武器，臉上的疣可以保護眼睛。
南非納塔爾省，聖露西亞公園

11月 NOV
星期六　廿一

 職業足球選手每場比賽大約要跑 10 公里。

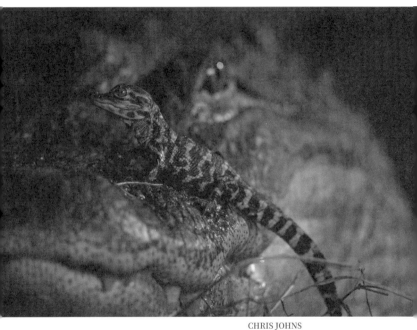

CHRIS JOHNS
剛孵化的密西西比鱷站在母親的鼻子
上。蛋孵化時的溫度決定小鱷魚的性
別,一般而言高於攝氏 33 度會孵出雄
性,低於 31 度會孵出雌性。
美國佛羅里達州,大塞普雷斯國家保護
區

5

11月 NOV
星期日　廿二

掃碼看 咖啡因

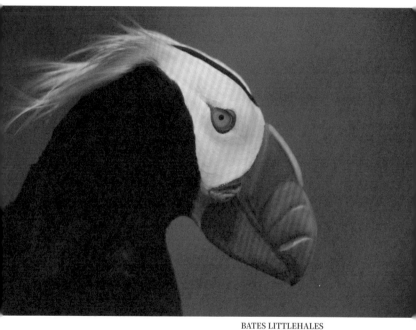

BATES LITTLEHALES
法拉榮群島國家野生動物保護區（Fa-
rallon Islands National Wildlife Refuge）
的簇羽海鸚。牠會用粗糙的舌頭把魚抵
在腭部的脊上，一次可銜十幾條魚。
美國加州

11月 NOV

星期一　廿三

 國際足球總會的 212 個會員國裡，只有美
國、加拿大和薩摩亞稱足球為 soccer，其
他國家都用 football。

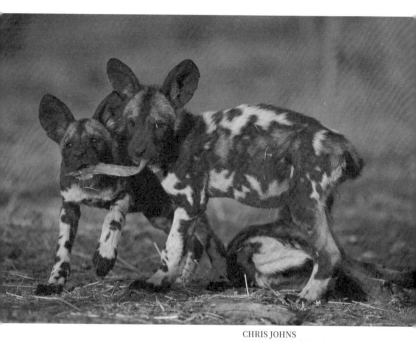

CHRIS JOHNS
兩隻四個月大的非洲野犬在拉扯一片羚羊皮，這是某次獵食行動帶來的戰利品。
波札那，奧卡凡哥三角洲

7

11 月 NOV

星期二　廿四

有馬拉松之王稱號的美國超馬選手狄恩·卡納澤斯（Dean Karnazes），曾經連續50 天在美國 50 個州跑了 50 場馬拉松。

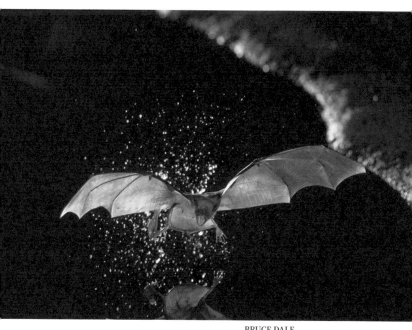

BRUCE DALE
大牛頭犬蝠（*Noctilio leporinus*）即將
捉到一條紅劍尾魚。這是全世界少數幾
種會捕魚的蝙蝠之一。
美國紐約州，紐約市

11月 NOV

星期三　廿五

立冬

 1912 年斯德哥爾摩奧運是最後一次頒發純
金金牌，近代金牌主要的成分是銀，金的
含量只有 6 公克。

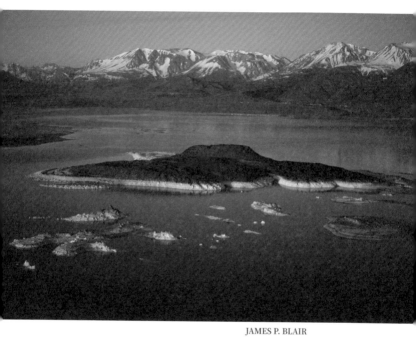

JAMES P. BLAIR
莫諾湖（Mono Lake）中的尼吉特島
（Negit Island）是古老的火山錐，邊緣
為沉積的鹼金屬礦物。遠處是內華達山
脈。
美國加州

11月 NOV

星期四　廿六

巴基斯坦（Pakistan）的國名是由原英屬印
度的五個穆斯林區域名稱組成的：Punjab
（旁遮普），Afghania（阿富汗尼亞，即
西北邊境省）、Kashmir（喀什米爾）、
Sindh（信德）、Baluchistan（俾路支）。

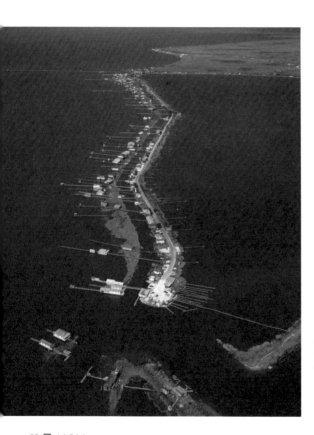

WILLIS D. VAUGHN
在朋恰特雷恩湖（Lake Pon-
chartrain）中以疏浚土填成
的陸地上蓋了許多附有碼頭
的釣魚營地。這座潟湖是美
國第二大鹹水湖。
美國路易斯安納州

11月 NOV
星期五　廿七

土耳其巴特曼市（Batman）的市場曾
經揚言要告華納兄弟影業，認為《蝙蝠
俠》電影侵犯了該市的名稱版權。

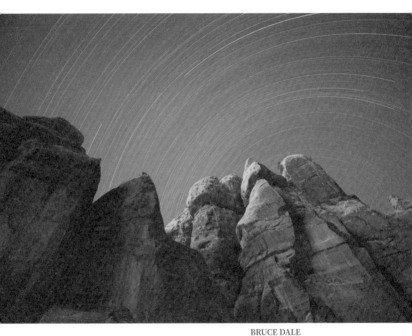

BRUCE DALE
砂岩地層上空的星軌。猶他州有五個國家公園，皆以獨特的砂岩地形為主體。
美國猶他州

11

11月 NOV

星期六　廿八

北極熊的皮膚是黑色的，有助於吸收陽光的熱能以維持體溫。

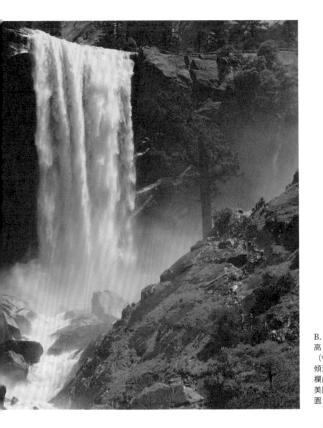

B. ANTHONY STEWART
高 96.6 公尺的弗納爾瀑布（Vernal Falls）往麥瑟德河傾瀉而下，對面步道上的護欄處為最佳觀景點。
美國加州，優勝美地國家公園

11 月 NOV
星期日　廿九

掃碼看　再生能源

12

CHRIS JOHNS
從空中俯瞰夫拉則河（Fraser River）河面碎裂的冰塊。20 世紀初以前這條河表面會完全結冰，可步行通過河面，如今只會看到浮冰。
加拿大不列顛哥倫比亞省

13

11 月 NOV

星期一　十月初一

 無尾熊的指紋跟人類的很像，即使是專業人士也分不出來。

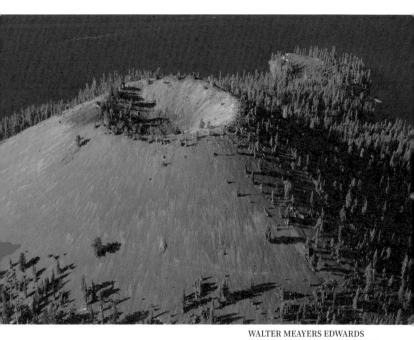

WALTER MEAYERS EDWARDS
巫師島（Wizard Island）是火山渣錐
形成的島嶼，聳立在火口湖國家公園
（Crater Lake National Park）的火口湖
上。
美國奧勒岡州

14

11月 NOV

星期二　初二

 魚類的味覺很發達，皮膚上都有味蕾。

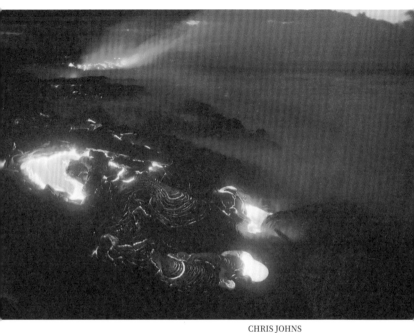

CHRIS JOHNS
基勞厄亞火山的熔岩形成漩渦圖案，在
卡摩亞摩亞（Kamoamoa）村莊和營地
附近入海。
美國夏威夷州

15

11月 NOV

星期三　初三

西部牛仔帽又稱為十加侖帽（ten-gallon
hat），但實際上只裝得下大約3公升的水。

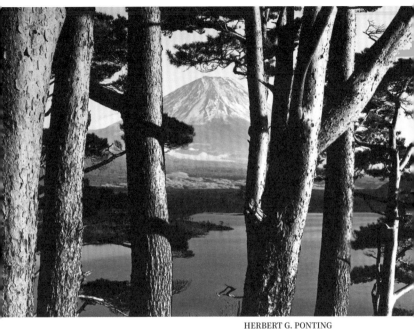

HERBERT G. PONTING
透過松樹的縫隙看富士山和山中湖。山中湖是富士五湖中最大、最高也最淺的湖。
日本本州

16

11 月 NOV

星期四　初四

 南非金礦 3 公里深處有一種微生物完全與外界隔絕，不需要陽光、氧就能生存，壽命可能達到 300 年。

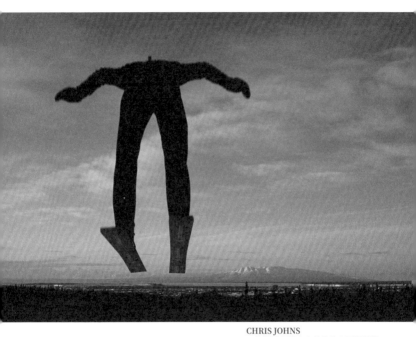

CHRIS JOHNS
一名滑雪者從安克拉治的山頂滑雪場
（Hilltop Ski Area）一躍而下。這個滑
雪場由非營利組織經營，提供安克拉治
年輕人休閒活動之用。
美國阿拉斯加州

11月 NOV

星期五　初五

丹麥的十字旗從 1219 年就開始使用，是現
今最古老的國旗。

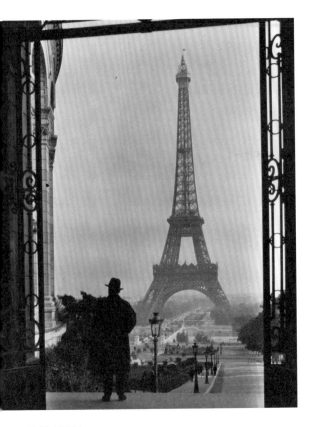

CLIFTON R. ADAMS
一名男子靜靜眺望艾菲爾鐵塔。為了迎接 2024 巴黎奧運，鐵塔將漆成金色，這也是巴黎鐵塔第 20 次的粉刷工程。
法國，巴黎

11月 NOV

星期六　初六

💡 北歐五國的國旗都有一個十字，因為過去這五個國家曾統一為卡爾馬聯盟，由丹麥領導。

18

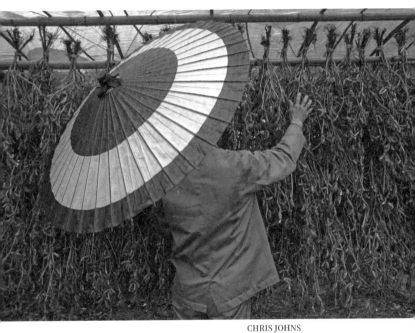

CHRIS JOHNS
木曾郡一名農夫冒雨檢視他晾曬中的大豆。這裡是明治時期商道中山道上知名驛站妻籠宿的所在地。
日本長野縣

19

11月 NOV

星期日 初七

掃碼看 月食

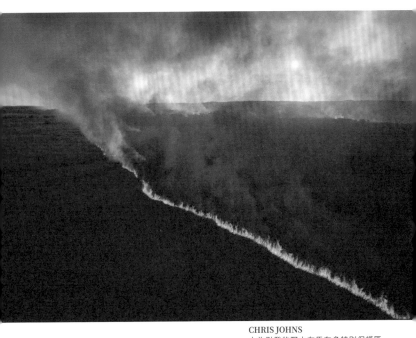

CHRIS JOHNS
人為引發的野火在馬布多特別保護區
（Maputo Special Reserve）的草原上
延燒。這裡最初名為大象保護區，是為
了沿海的象群而在 1932 年成立。
莫三比克

20

11月 NOV

星期一　初八

全世界有 85 個國家的國旗長寬比例是 2:3，
54 個國家的國旗是 1:2。國旗是正方形的
只有瑞士和梵蒂岡。

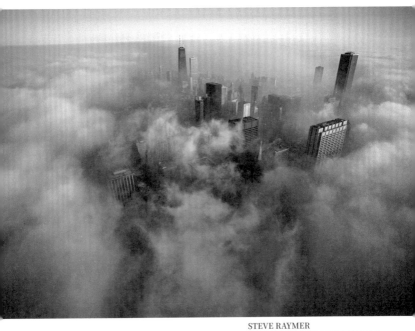

STEVE RAYMER
芝加哥的天際線籠罩在從密西根湖吹來
的晨霧中。密西根湖是北美五大湖中唯
一完全位於美國境內的湖。
美國伊利諾州

11月 NOV

星期二　初九

澳洲、紐西蘭、巴西、巴布亞紐內亞和
薩摩亞的國旗上，都有只在南半球才能看到
的星座南十字座。

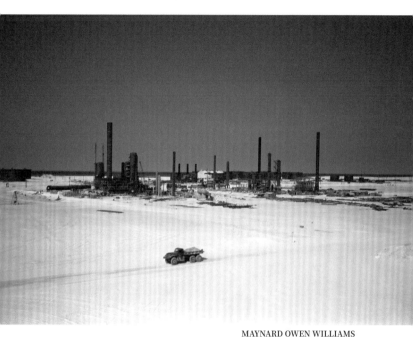

MAYNARD OWEN WILLIAMS
一輛卡車穿過拉斯坦努拉（Ras-at-
Tannura）的平坦沙漠，旁邊是一座興
建中的煉油廠。
沙烏地阿拉伯

11月 NOV

星期三　初十

小雪

全世界只有摩爾多瓦、巴拉圭和沙烏地阿
拉伯的國旗有雙面不同的圖案。

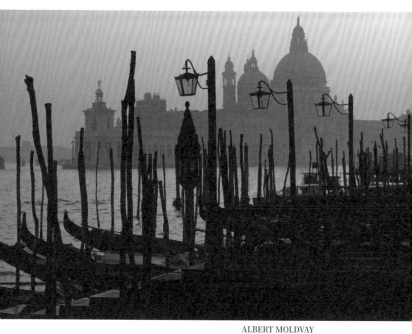

ALBERT MOLDVAY
聖馬可運河岸邊貢多拉船一字排開，這是水都威尼斯特有的傳統交通工具。
義大利

23

11月 NOV

星期四　十一

 奧林匹克運動會的五環旗在 1920 年的安特衛普奧運中首次亮相。

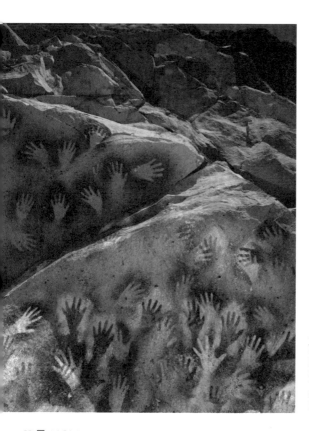

JAMES P. BLAIR
平圖拉斯河（Rio Pinturas）
附近的手洞（Cueva de las
Manos），洞穴中有許多遠
古人類留下的手印、狩獵圖
和動物畫。
阿根廷

11月 NOV

星期五　十二

 柬埔寨的國旗上有吳哥窟，是唯一繪有
建築物圖案的國旗。

24

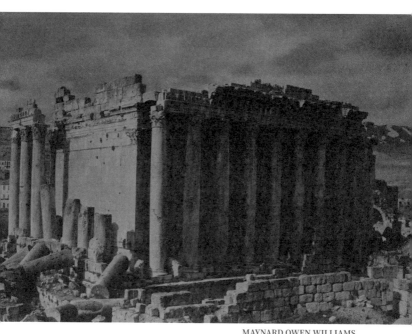

MAYNARD OWEN WILLIAMS
羅馬帝國時期祭祀酒神的巴亞貝克神廟
（Temple of Baalbek），是當地保存最
好、最宏偉的神廟遺址之一。
黎巴嫩，貝魯特

25

11月 NOV

星期六 十三

 始祖馬大小和暹羅貓差不多，是史上最小
的馬。

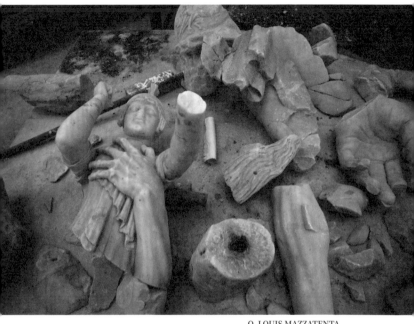

O. LOUIS MAZZATENTA
廢墟裡的雕像；這裡原為古羅馬皇帝提
比略在斯佩爾隆加（Sperlonga）的莊
園，在 1957 年被發現。
義大利

26

11月 NOV

星期日　十四

掃碼看　火箭

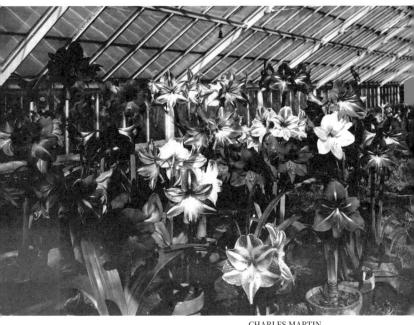

CHARLES MARTIN
美國植物園溫室裡盛開的孤挺花。這座
植物園在 1820 年由美國國會成立，是
全美現存最古老的植物園。
美國，華盛頓哥倫比亞特區

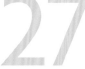

11月 NOV

星期一　十五

 沒有角的巨犀生活在大約 3000 萬年前，是
目前已知體型最大的陸上哺乳動物，大約
有 6 公尺高。

JOHN ALEXANDER DOUGLAS MUCURDY
興建中的四面體結構瞭望塔。這是發明家亞歷山大‧葛拉漢‧貝爾的建築實驗，蓋在他在布雷頓角島（Cape Breton Island）巴德克（Baddeck）的住所附近。加拿大新斯科細亞省

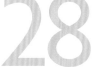

11月 NOV

星期二　十六

最後一隻庇里牛斯山羊在 2000 年 1 月被一棵樹壓死，科學家曾在 2003 年用牠的組織樣本複製出一隻，但僅存活七分鐘就死亡。

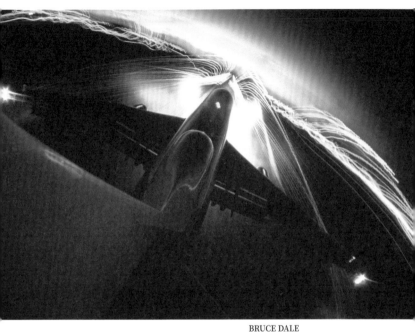

BRUCE DALE
一架飛機在棕櫚谷（Palmdale）的國內
機場，利用尾翼上的相機拍下城市和跑
道的燈光。
美國加州

29

11月 NOV

星期三　十七

 世界上有數百種手語，可分為四種主要的
手語系統，但沒有國際通用的手語。

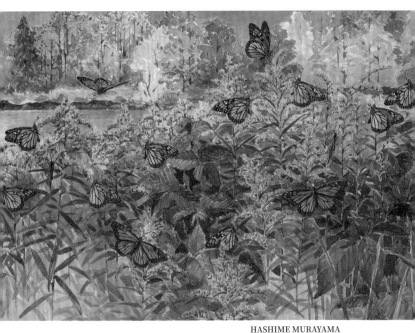

HASHIME MURAYAMA
描繪大樺斑蝶生態的畫作。北美洲的大樺斑蝶和臺灣的紫斑蝶同為世界著名的遷徙性蝴蝶。
畫作

11月 NOV

星期四　十八

全世界把手語列為官方語言的有 41 國，僅次於英語的 67 國與 27 個非主權實體。

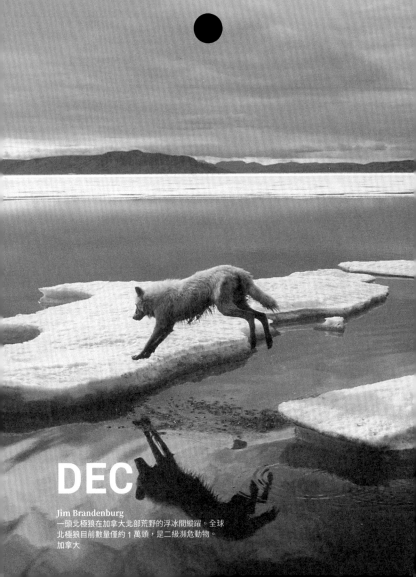

DEC

Jim Brandenburg
一頭北極狼在加拿大北部荒野的浮冰間縱躍。全球
北極狼目前數量僅約 1 萬頭，是二級瀕危動物。
加拿大

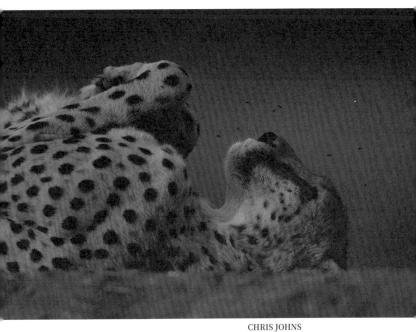

CHRIS JOHNS
一隻仰躺著睡覺的獵豹，蟲子在牠的頭旁邊飛舞。納米比亞是世界上獵豹最多的國家。
非洲

1

12 月 DEC

星期五　十九

美元符號「$」源自披索（peso），過去美洲西班牙文書把披索寫成 ps，快速書寫時兩個字母重疊，而演變出這個符號。

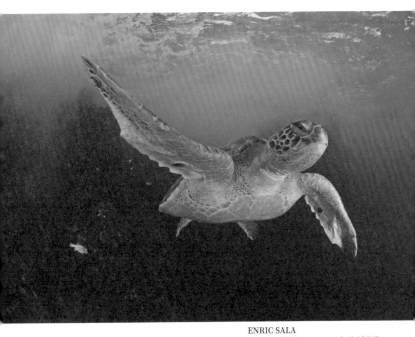

ENRIC SALA
在可可斯島（Cocos Island）海域游泳的綠蠵龜。綠蠵龜是唯一以植食性為主的海龜，因體內脂肪累積大量綠色色素，而外觀呈淡綠色。
哥斯大黎加

2

12 月 DEC
星期六 二十

 字母 j 在 15 世紀才從 i 分離出來，成為獨立字母；直到 19 世紀，這兩個字母的書寫和印刷形式仍能互換。

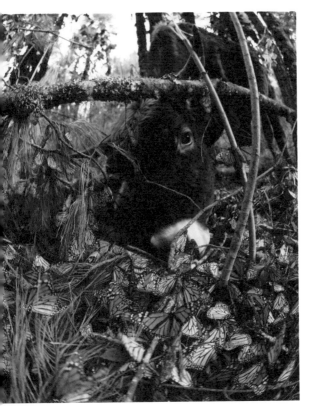

BIANCA LAVIES
森林裡一隻小公牛在冬眠的大樺斑蝶之中吃草。每年秋天都有數百萬隻大樺斑蝶從北美洲往南飛，在墨西哥的森林裡集體冬眠。
墨西哥，馬德雷山脈

掃碼看 心臟

12 月 DEC
星期日　廿一

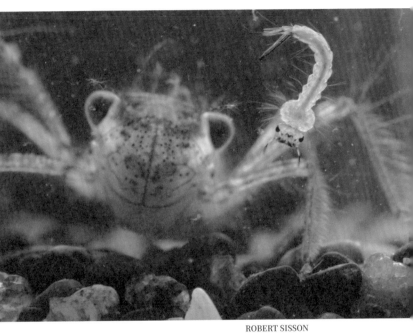

ROBERT SISSON
一隻水蠆（蜻蜓幼蟲）以埋伏的姿態，
等待一隻游向牠的孑孓（蚊子幼蟲）。
美國佛羅里達州，英格塢

12 月 DEC
星期一　廿二

💡 臺灣原住民族語共有 16 族的 15 種語言為官
方語言，其中有 10 種被聯合國教科文組織
列為瀕危語言。

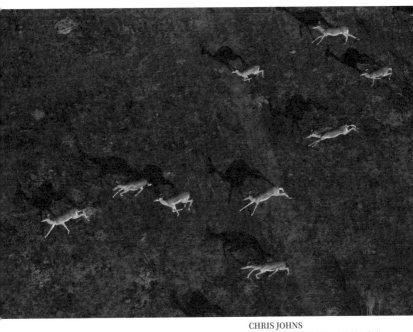

CHRIS JOHNS
一群高角羚在乾燥的平原上奔馳。全世界大約四分之一的高角羚都生活在奧卡凡哥河三角洲這樣的保護區。
波札那

5

12 月 DEC

星期二　廿三

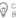 Canada（加拿大）這個國名源自北美原住民休倫族的易洛魁語 kanata，意思是「村莊」。

GILBERT M. GROSVENOR

在北西蘭（North Zealand）名為鹿園（Dyrehaven）的王室獵場上漫步的鹿。這座森林公園現為聯合國世界遺產。

丹麥

12 月 DEC

星期三　廿四

💡 夏威夷語只有 13 個字母，包括 7 個子音、5 個母音和 1 個符號，每個單字都以母音結尾。

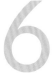

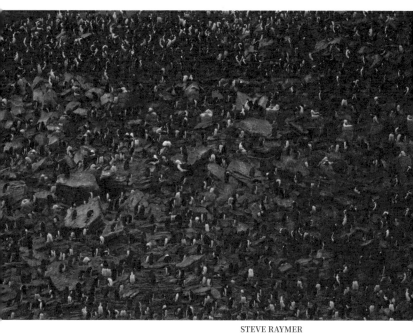

STEVE RAYMER
位於西福克蘭群島的紐島（New Is-
land），擁有全福克蘭群島最大的跳岩
企鵝棲息地之一。
英屬福克蘭群島

7

12 月 DEC

星期四　廿五

大雪

 一位波蘭醫生在 1887 年融合歐洲眾多語系
的語言，創造了世界語（Esperanto），是
目前唯一有人當作母語的人工語言。

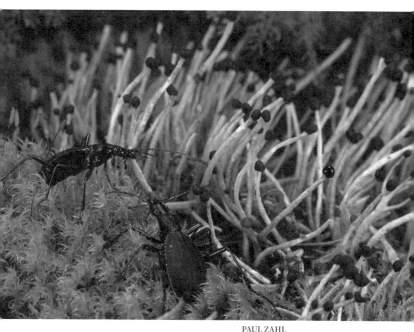

PAUL ZAHL
奧林匹克國家公園裡的苔蘚、柱衣屬地
衣,和生活在這裡的步行蟲。
美國華盛頓州

12 月 DEC

星期五　廿六

養樂多的商標 Yakult 就是取自世界語的
Jahurto,意思是優格。

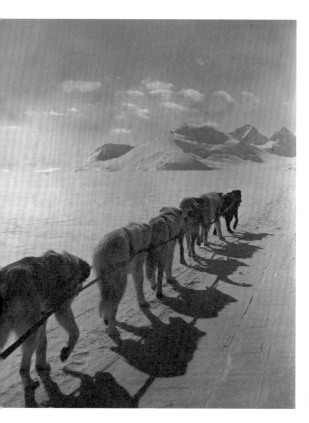

BRADFORD
WASHBURN
育空地區的雪橇犬老照片。
雪橇犬是北方高緯度地區
的古老犬種,一直是極地民
族的工作犬。
加拿大

12 月 DEC
星期六　廿七

💡 西洋棋賽中致勝的一步 checkmate 出自
波斯語的 shah mat,意思是國王被打
倒了。

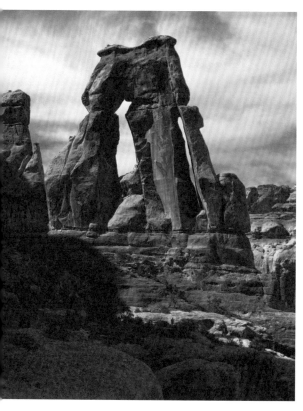

WALTER MEAYERS EDWARDS
這道高 45.7 公尺的天然石拱稱為德魯伊特拱門（Druid Arch），因為外觀和一般認為是德魯伊特教神廟的英國巨石陣相似而得名。
美國猶他州，峽谷地國家公園

掃碼看　洞穴藝術

12 月 DEC
星期日　廿八

10

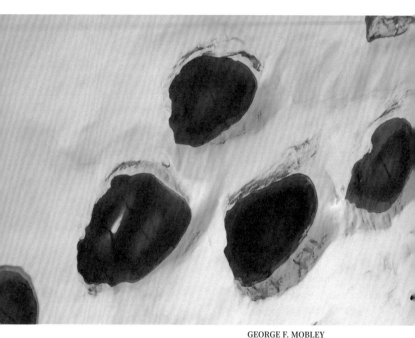

GEORGE F. MOBLEY
克魯安國家公園（Kluane National Park）的夏季融冰在冰川表面形成像野獸腳印的水池。
加拿大育空地區

11

12 月 DEC
星期一　廿九

 非洲最大的語系是尼日剛果語系，包含大約 1500 種語言。

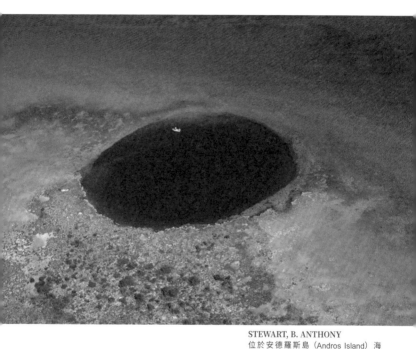

STEWART, B. ANTHONY
位於安德羅斯島（Andros Island）海岸外的珊瑚礁之中的海洞，看起來深不見底。這種海底喀斯特地形常被稱為藍洞。
巴哈馬

12

12月 DEC
星期二 三十

💡 鐵達尼號撞上冰山時，船身的破洞只有不到兩塊人行道地磚那麼大，但2小時40分鐘後整艘船就完全沉沒了。

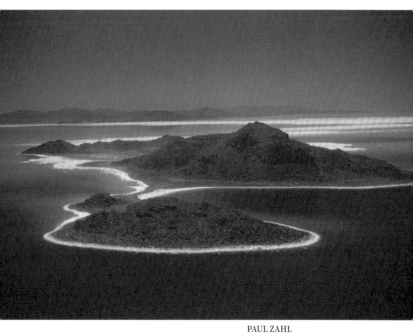

PAUL ZAHL
白色沙灘環繞大鹽湖裡的一座島。大鹽
湖是西半球最大的鹹水湖,有「美國死
海」之稱。
美國猶他州

13

12 月 DEC

星期三　十一月初一

 無線電求救訊號 mayday 取自法文 venez
m'aider(意思是「來幫我」)後面那個字
的英文諧音。

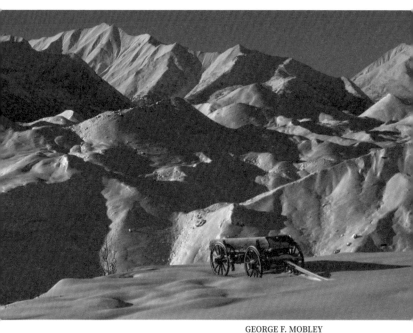

GEORGE F. MOBLEY
一輛老式的木製馬車停在蘭格爾山腳
下的雪地裡，旁邊是廢棄的肯尼科特
（Kennicott）採礦場，曾經盛產銅礦，
現為美國國家歷史地標。
美國阿拉斯加州，麥卡錫

14

12月 DEC

星期四　初二

 公火雞的糞便呈 J 字形，母火雞的糞便是
螺旋形；澳洲袋熊的糞便是方塊形的。

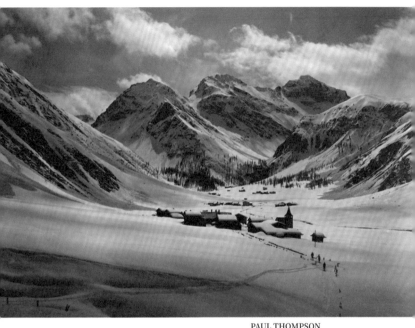

PAUL THOMPSON
被雪覆蓋的小村莊多弗利（Dorfli）；世
界兒童文學名著《阿爾卑斯少女海蒂》
的故事就是以這裡為背景。
瑞士

12月 DEC

星期五　初三

生活在沿海冰川地帶的冰蟲只能在接近冰
點的環境中存活，超過攝氏 5 度，牠的身
體就會被自己的酵素分解。

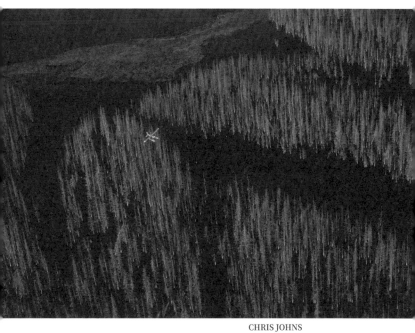

CHRIS JOHNS
為了煉鋁廠用電而興建的肯尼大壩
（Kenney Dam），完工後淹沒的樹林
變成一片死白。
加拿大不列顛哥倫比亞省，內查科河

16

12月 DEC

星期六　初四

委內瑞拉（Venezuela）這個國名是義大利
文「小威尼斯」的意思，由義大利探險家阿
美利哥・維斯普西（Amerigo Vespucci）
命名。

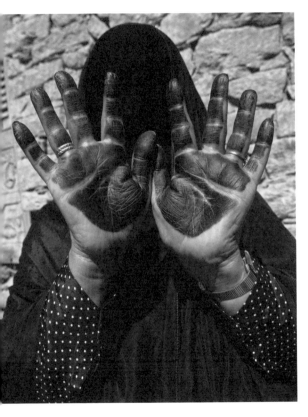

JODI COBB
一名蒙著面紗的沙烏地阿拉伯婦女伸出用指甲花染色的雙手。在阿拉伯世界，指甲花染料常用來彩繪皮膚和指甲，還有用於染髮。
沙烏地阿拉伯，塔伊夫

掃碼看 伊波拉病毒

12 月 DEC
星期日　初五

17

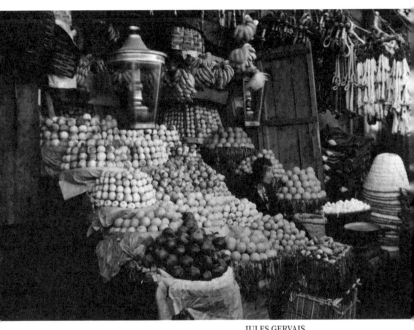

**JULES GERVAIS
COURTELLEMONT**
開羅市場上一名賣水果的婦人和她的
水果攤。這是埃及早期的彩色影像之
一，攝於 1920 年，以 20 世紀初流行的
Autochrome 拍攝。
埃及

12 月 DEC

星期一 初六

18

吐瓦魯（Tuvalu）國名的意思是「八個站
在一起」，代表吐瓦魯建國時有人居住的
八座島。

WILLIAM ALBERT ALLARD
亞布維（Abbeville）一名農民捧著剛摘下來的棉花球。美國南部的「棉花帶」地區因地力衰竭與蟲害，到 20 世紀已大量減產。
美國密西西比州

12月 DEC
星期二　初七

 班傑明・富蘭克林曾經強力主張以火雞當作美國國鳥，即使在白頭海鵰當選之後依然不放棄。

19

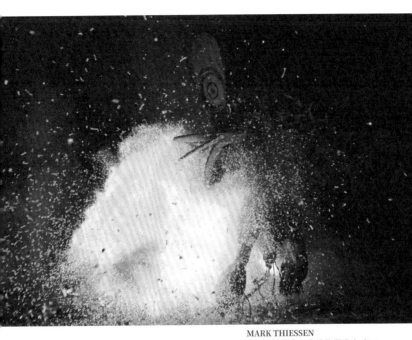

MARK THIESSEN
巴布亞紐幾內亞高地的拜寧人（Bai-ning）獨特的火舞，源於慶祝新生兒誕生、迎接豐收季或緬懷死者的儀式。
巴布亞紐幾內亞

12 月 DEC

星期三　初八

烏拉圭的正式名稱是烏拉圭東方共和國，因為它位在烏拉圭河的東方。

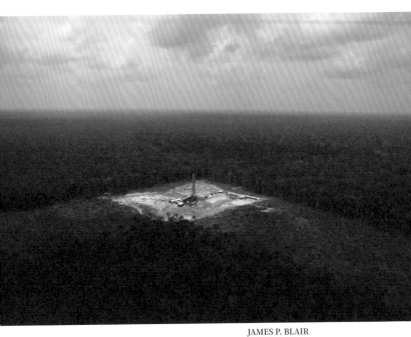

JAMES P. BLAIR
如魯亞河（Rio Jurua）地區雨林中的鑽油平台。巴西是世界十大石油生產國之一，近年來產量在全球占比逐漸提高。巴西亞馬孫州

21

12 月 DEC

星期四　初九

高空彈跳源自大洋洲國家萬那杜（Vanuatu），當地原住民會架起高塔，在慶祝收成時從塔上跳下來。

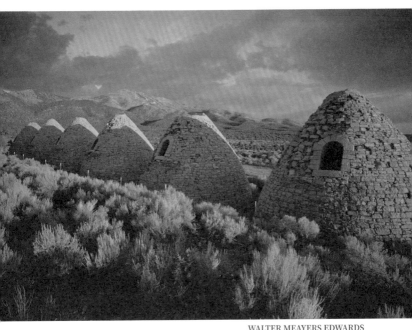

WALTER MEAYERS EDWARDS
1876 年礦工蓋的炭窯至今有六座保存
良好，是沃德炭窯州立歷史公園（Ward
Charcoal Ovens State Historic Park）
的主要景點。
美國內華達州，伊里

12 月 DEC

星期五　初十
冬至

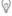 木星和太陽一樣是由氫和氦組成，卻不能
產生核反應提供恆星需要的能量，因此有
人戲稱它為「失敗的恆星」。

22

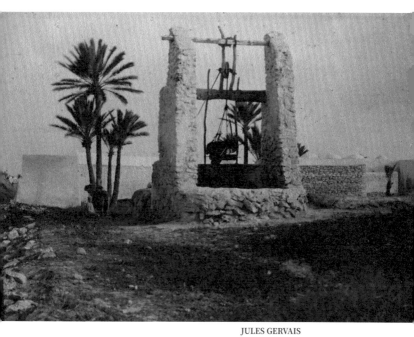

**JULES GERVAIS
COURTELLEMONT**
這口用駱駝打水的井位於羅馬帝國建立
的北非城鎮提姆加德（Timgad），這座
古城在 1982 年被聯合國指定為世界遺
產。
阿爾及利亞

12 月 DEC

星期六　十一

💡 葉門的夕斑古城（Old Walled City of Shi-
bam）建於 16 世紀，以土磚沿著峭壁建造，
高度可達 11 層樓，是全世界最古老的摩天
大樓群。

23

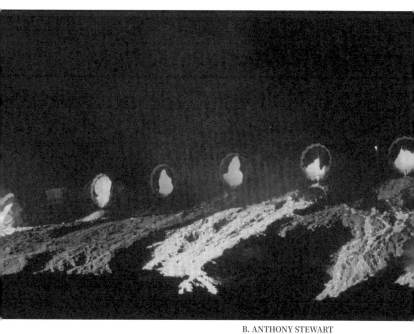

B. ANTHONY STEWART
薩德柏立（Sudbury）煉銅廠的熔融爐渣，在夜晚沿著山坡流下。這裡從 20 世紀初起就是礦業大城，盛產銅和鎳。加拿大安大略省

24

12 月 DEC
星期日　十二

掃碼看　日光節約時間

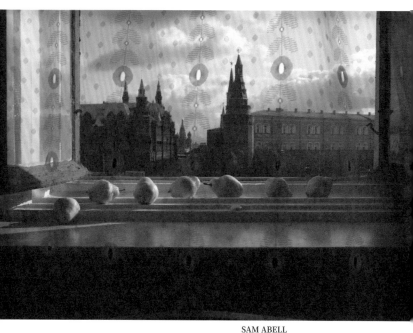

SAM ABELL
透過旅館的蕾絲窗簾看見窗臺上熟透的梨,和外面的克里姆林宮。攝影師整整等待、安排了 12 個小時拍下這個畫面,回應冷戰時期的偏執氛圍。
俄羅斯,莫斯科

12 月 DEC

星期一　十三

聖誕節

 美國「空軍一號」不是一架飛機的名字,而是無線電通訊代號,指的是任何一架載著總統的空軍飛機。

25

SAM ABELL
一艘油漆剝落的船停放在亞瓦崙半島
（Avalon Peninsula）的乾船塢，等待
整修。
加拿大紐芬蘭拉布拉多省

12 月 DEC

星期二　十四

💡 美國總統若搭乘民航機，那架飛機的代號
叫做「行政一號」（Executive One），載
著總統家族成員的民航機則叫做「行政一
號 F」（Executive One Foxtrot）。

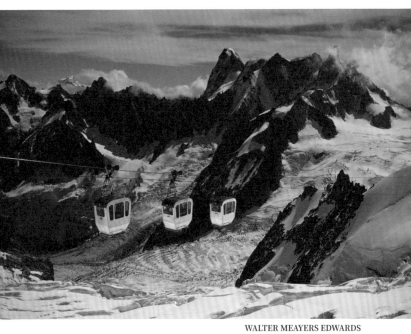

WALTER MEAYERS EDWARDS
滑雪纜車通過白朗谷（Vallee Blanche）
的冰川谷地，背後是一系列尖銳嶙峋的
山峰。這裡是阿爾卑斯山最經典的越野
滑雪場之一。
法國

27

12月 DEC

星期三 十五

美國特勤局會為美國總統和他的家人取
代號，歐巴馬總統的代號是「叛徒」
（renegade），第一夫人蜜雪兒的代號是
「復興」（renaissance）。

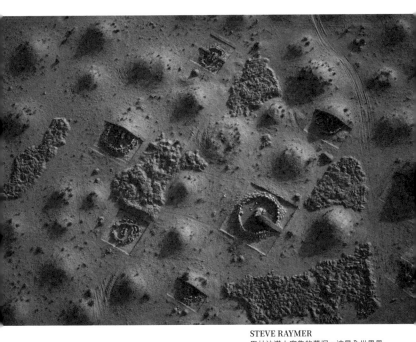

STEVE RAYMER
巴林沙漠上密集的墓塚。這是全世界最大的史前墓葬群，約有 1 萬 1000 多處受聯合國世界遺產保護，最早的土墳可追溯到公元前 2000 年。
巴林

28

12 月 DEC

星期四　十六

💡 嬰兒的所有骨髓都會生產血球，但成年後只剩下顱骨、肋骨、胸骨、脊椎骨、髖骨，以及長骨的兩端能製造血球。

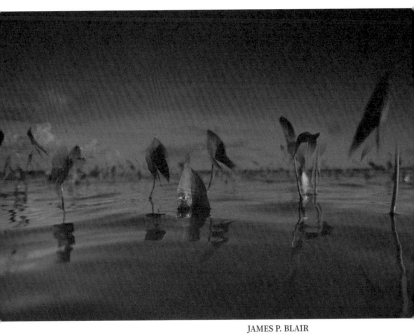

JAMES P. BLAIR
阿察法來雅（Atchafalaya）國家野生動物保護區的水生植物扁葉慈姑（Delta duck potato），原產於美國東部，在許多地區是強勢入侵種。
美國路易斯安納州

12 月 DEC
星期五　十七

人體每秒會製造 1700 萬個紅血球，壓力大時會製造得更多。

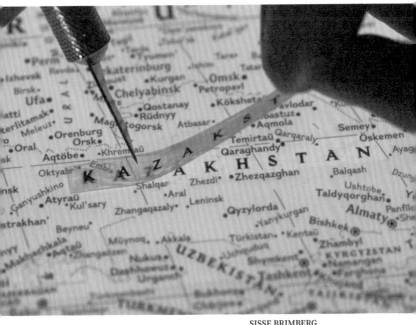

SISSE BRIMBERG
製圖師把哈薩克的名字印在地圖上。國家地理學會在 1963 年出版的世界地圖集，收錄的地名數量超過當時所有的地圖集，大多靠手工完成。
棚內照

12 月 DEC

星期六　十八

💡 血液不到一分鐘就能流經全身一圈，在紅血球四個月的生命週期中，會流經全身 25 萬次。

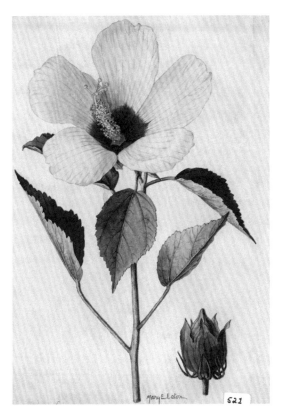

MARY E. EATON
白花紅心的大花扶桑（*Hibiscus moscheutos*）的花苞和花朵。
畫作

掃碼看 美索不達米亞

12 月 DEC
星期日　十九

31

歲 月 靈 光
國家地理 2023 日曆

編著：大石國際文化編輯群
翻譯：黃正旻
主編：黃正綱
圖片編輯：林彥甫
美術編輯：吳立新
圖書版權：吳怡慧

發行人：熊曉鴿
執行長：李永適
印務經理：蔡佩欣
發行經理：吳坤霖
圖書企畫：陳俞初

出版者：大石國際文化有限公司
地址：221416 新北市汐止區新台五路一段 97 號 14 樓之 10
電話：（02）2697-1600
傳真：（02）8797-1736
印刷：博創印藝文化事業有限公司
2023 年（民 112）1 月初版
定價：新臺幣 1200 元

ISBN：978-626-96369-4-5 （精裝）
總代理：大和書報圖書股份有限公司
地址：新北市新莊區五工五路 2 號
電話：（02）8990-2588
傳真：（02）2299-7900
版權所有，翻印必究

國家圖書館出版品預行編目（CIP）資料

歲月靈光 - 國家地理2023日曆 / 大石國際文
化編輯群 作 ; 楊朝銘 翻譯. -- 初版. -- 新北市
: 大石國際文化, 民112.1 頁 ;10 x 18公分
譯自：

ISBN 978-626-96369-4-5 (精裝)